数字动画设计基础教学

SHUZI DONGHUA SHEJI JICHU JIAOXUE

广西美术出版社

李池杭　（英）克里斯·帕特摩尔　（英）海顿·斯哥特-拜伦　著　何清新　黄洛华　译

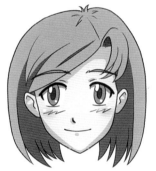

正常状态或者愉快状态： 标准的愉快表情，没有夸张的动作。

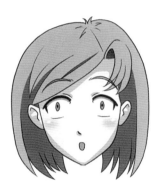

震惊 典型的震惊表情，清楚地表达角色的感觉。注意，那双超小的瞳孔和轻微下垂的下巴，都加强了震惊效果。

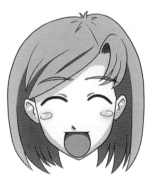

大喜 愉快表情的加强版。表现为紧闭的双眼，咧嘴的微笑。这是日本动画中大量使用的常见表情，而且是青春型或者机灵型人物角色的同义词。

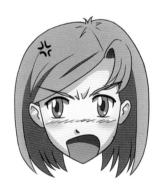

愤怒 眉毛的位置对于表现这种表情至关重要——注意眉头的角度，眉毛倾斜，双眉之间的皮肤形成皱纹。

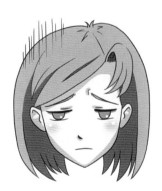

悲伤 这种表情全部凝结在眉毛上。眉毛表现了不满和悲伤的情绪，而且嘴角也往丁弯曲。

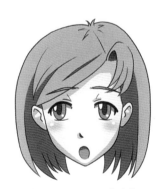

厌烦或者疲倦 利用这种表情表现人物角色的冷漠，或者感觉到体力上没精打采。

图书在版编目（CIP）数据

数字动画设计基础教学/李池杭，〔英〕帕特摩尔，〔英〕斯哥特–拜伦著；何清新，黄洛华译. —南宁：广西美术出版社，2009.12

ISBN 978-7-80746-868-4

Ⅰ.数… Ⅱ.①李…②帕…③斯…④何…⑤黄… Ⅲ.动画—设计—图形软件 Ⅳ.TP391.41

中国版本图书馆CIP数据核字（2009）第216139号

原版书名/THE COMPLETE GUIDE TO ANIME TECHNIQUES
原作者名/Chi Hang Li　Chris Patmore　Hayden Scoff–Baron
Copyright © 2006 by Quarto Publishing PLC
本书经英国Quarto出版集团授权广西美术出版社独家出版

数字动画设计
基础教学

著　　者/李池杭
　　　　（英）克里斯·帕特摩尔
　　　　（英）海顿·斯哥特–拜伦
译　　者/何清新　黄洛华
图书策划/姚震西
责任编辑/陈先卓
版权编辑/冯　波
封面设计/黄宗湖
责任校对/罗　茵　黄雪婷　王　炜
审　　读/欧阳耀地
出 版 人/蓝小星
终　　审/黄宗湖
发　　行/广西美术出版社
地　　址/广西南宁市望园路9号（邮编530022）
网　　址/www.gxfinearts.com
印　　刷/利丰雅高印刷（深圳）有限公司
开　　本/787×1092　1/16
印　　张/8
出版日期/2009年12月第2版第1次印刷
书　　号/ISBN 978-7-80746-868-4/TP·4
定　　价/45.00元

目　录

お兄ちゃん!!

创作动画，从零开始：从概念草图、人物设定，到剧本写作，到最后使用电脑工具，本书为您展示了创作自己的动画所需要的基本知识，而您无须进入任何大型的专业工作室。

▲ **传统的图像**：某些家喻户晓的日本动画形象可以激发您的灵感。

▲ **2D和3D**：将2D与3D技术相结合，会给您的方案带来专业水准的效果。

日本动画，近几年风靡日本以外的国家不仅是日本动画电影在世界各地剧场上演，而且对于日益增长的有线电视、卫星电视和在线频道，日本动画电视节目也塞满黄金时段。

日本动画源自日本漫画（出版物中的连环画），种类繁多，并且往往针对特殊的目标观众。目标观众不仅有儿童、少女、电脑高手，还有成年人。由于日本动画越来越流行，观众对日本动画新形象的需求也与日俱增，也就意味着，您开始创作自己日本动画风格的卡通画今天正是理想时代。

本书将带您领略自创日本动画的基础技术。从编写剧本到完成动画，本书将传统的动画技巧与最新的数码技术相结合。至关重要的是，在有效地使用眼花缭乱的电脑工具之前，您首先得学习、理解基本的动画原理。但是，这些原理仅仅是工具性手段，而不是能够带来创意作品的魔棒。

世界各地的动画基本原理大同小异，但是日本动画却具有某些非常重要的特点。本书对这些与众不同的特点给予详细说明。因此即使不熟悉日本文化，您同样能够创作出栩栩如生的动画作品。不过，本书不是教您简单地模仿，而是简明扼要地解释各种日本动画

技术，足以创造出具有日本风格的原创性动画作品。说不定您的作品还将影响观众，广为传播呢。本书也包括了部分常见的日本动画人物类型，它们可以是您的灵感源泉。

　　本书的目标在于为动画制作的新手提供指导，因此，从免费软件一直到专业程序，本书点评了一系列的软件解决方案。面对这些方案，您好像置身于布满最新技术的工作室里，随时随地都可以用最简单的设备创作出优秀的动画作品。对于创作日本动画，最为重要的是创作天赋，而且创作天赋是不能买来的（除非您是大牌的好莱坞制片人）。您可以将本书看作入门指南，但要切记，真正学会日本动画技术的唯一方法就是实践。一旦您翻阅完本书，您就足以开始制作第一部日本动画短片。如果仍感到迷茫，回头再翻翻本书，但千万不要放弃自己的日本动画理想：实践才能完美呀。

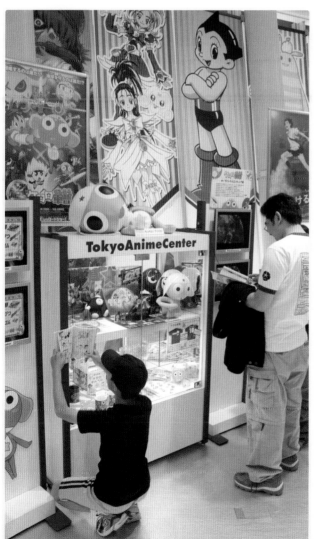

◀ **日益流行**：在东京日本动画中心，非常明显地反映出日本动画在日本的流行盛况。这里销售一切与日本动画有关的商品。各种年龄段的参观者是这里的常客。

近些年，日本动画在西方确实火爆。绝大多数观众通过电视接触到日本动画，从经典的《铁臂阿童木》，到诸如《口袋怪兽》、《爆转陀螺王》和《龙珠Z》之类的最新版本动画片。日本动画带来了巨大的市场预算，还有与媒体配套销售的图书、录音、录像等商品。

在欧美播出的动画节目，相对于亚洲高产的动画工作室，真可谓是沧海一粟。但是，日本动画如果要进一步扩大发行量，它面临的最大障碍是语言问题。译制为英语或者其他语种的成本相当昂贵，许多电视公司不愿意冒险投资在这样的一个小众化市场。当然，无论是内容的撰写者还是艺术的创作者，数字时代意味着所有这一切都成为过去。

▼ 无孔不入的诱惑：《口袋怪兽》等动画片，在西方培育了新的观众群，动画风格的转变和各式各样的销售，为传媒市场带来诱惑。

数字时代

闭路电视和卫星电视的迅猛发展，播放的电视节目更加多样化，更加专业化。出现类似Cartoon Network这样的动画频道之后，小型电视公司更容易到境外播放节目。其他传播手段无法做到这一点。传播的方式和媒介的拓展不仅仅局限于电波方式——今天的互联网拥有所有的动画信息，任何愿意花时间搜索的人都能找到需要的信息。动画发烧友设立了论坛，讨论最新发行的动画影片，同时也缔造了一个DVD和录像的销售市场。这个市场可能占据了动画发行的最大份额。许多字幕片只有通过这样的媒介实现发行，亦即发行原声动画影带(OAV)。DVD技术更加先进。目前的DVD影碟附带有多种译制语言，或者带上字幕。再加上使用光盘，动画片生产制作和全球销售的成本大幅度降低，动画片更加便宜，发烧友完全有能力自行购买。

"大眼睛"的奇迹

大多数西方观众认为,动画就像以前的影片,都是孩童的样子:又圆又大的眼睛,嘴巴在说话时不停地变化。虽然这种印象非常普遍,但这是一种相当不准确的臆断。在西方,动画一般被认为是孩子们的消遣,成年人仅仅是陪孩子一起观看,当然也有极少数例外(例如动画片《辛普森一家》就广受成年人欢迎)。在日本则不然,男女老少都看动画。詹姆斯·卡梅伦的《泰坦尼克号》1997年在日本成为最高票房的影片,唯有宫崎骏的动画片《幽灵公主》能与之匹敌,而且《幽灵公主》在海外还仅仅是在有限的艺术剧院发行播放。宫崎骏的奥斯卡获奖影片《千与千寻》也有类似的上映情况,尽管这部影片有着迪斯尼的幕后背景。

◀ **独特的日本动画造型**:又大又圆的双眸,尖尖的下巴,寥寥数笔交代脸庞细部,加上卡通渲染的效果,所有这些都是日本动画角色的特征。

老少皆宜的日本漫画和日本动画

实际上,几乎所有的日本人都爱看连环漫画,这说明漫画在日本广为流行。很多动画片都来自连环漫画,就像西方的电影由小说改编而来一样。几代人热衷于动画,完全是由于日本有着利用视觉效果讲述故事的悠久传统。这种传统源自于艺术家北斋的作品。北斋还创造了"日本漫画"这个名词。他的绘画不仅是真实生活的写照,更是记录日常人物角色的速写。

目前在日本销售的许多漫画都描写日常生活:有工薪阶层的漫画,有家庭主妇的漫画,还有十分流行的漫画——体育漫画。各式各样的漫画同时也被制作成动画片。

▲ **长期连载**:很多长期连载漫画中的人物角色,也和读者一起成长,比如说,漫画角色也结婚生子等等。Korugo系列漫画是日本年长读者中最为流行的漫画之一,连载数十年,很多读者从青少年一直到现在都在购买这个系列的漫画。

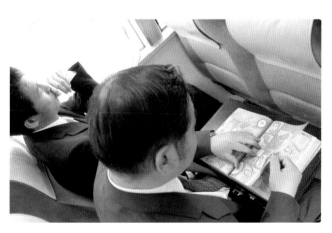

◀ **大众文化**:一位成年的商人(或者称为"工薪阶层")在火车上翻看漫画。日本比西方国家更能接受这种现象。

文化边界

太多太多的动画都无法摆脱日本文化的影响。向西方介绍日本动画，很多背后的含义都在翻译中丧失殆尽。最为致命的弱点是字幕中的双关语，带双关语的巧妙应答，其微妙之处却无法逾越语言之间的障碍。本土的观众能够很自然地明白对话背后错综复杂的社会关系，但是，西方观众可能既感到困惑，又感到纯粹是稀奇古怪而已。诸如责任、道义、家庭、朋友等先人后己的思想，则与西方人普遍奉行的准则不相称。动画发烧友为了理解这些细微的差别，值得去提高对日本文化的认识。而对于任何想创作真正的动画片的人来说，认识日本文化势在必行。

在海外市场，反映异域人文地理的故事最容易获得成功，尤其是以较为年长的观众为目标的电影。科幻小说，尤其是计算机科幻小说，如《阿基拉》(Akira)和《攻壳机动队》，不仅制作为动画公演，而且还对今天主流的电影制片人产生巨大的影响。《阿基拉》的导演大友克洋在2005年制作的影片《蒸汽男孩》，场景设定为维多利亚时代的英格兰，它的绘画风格、渲染技术和精细的艺术表现，使这部动画片至今仍然获得好评。像这样花费数年时间去构思、创作的电影，其实是个例外。

▲▼ **启发灵感的电影**：具有开拓性的电影《攻壳机动队》，促成一部重要的、长期播放的电视版《攻壳机动队》系列片。（见下图）

▲▶ **错综复杂的故事情节**：《阿基拉》（上）和《攻壳机动队》（右）来源于大众化漫画素材，以智能科学的内容和高精质量的动画效果，将故事情节错综复杂的电脑科幻小说引进年轻人的市场。这两部电影是西方大幅度地提高对动画感兴趣的主要原因。

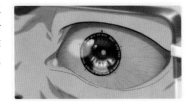

提示：

如果不熟悉日本文化，您当然需要做些研究。下面推荐两本有益的图书和一个优秀的网站：

《日本文化入门》，丹尼尔·索斯诺斯基编，塔托出版社，1996年出版。

《日本精神：认识当代日本文化》，罗杰·戴维斯、池野牧编，塔托出版社，2002年出版。

网站www.japan-zone.com同样可以搜索到所有有关日本的资料。

模糊界限

先进的通讯系统让世界变得越来越小，文化边界出现融合。动画兜了个圈儿，又回到原处。起初，日本人学习西方的动画制作技术，然后添加自己的观点。今天，日本动画回头向西方动画吸收养分，产生了一种新型的杂交产品——运用日本动画的形式讲述西方的故事。比较成功的影片有《少年悍将，出发！》(Teen Titans Go!)（美国DC出版公司出版，改编自美国漫画），影片中甚至采用了超级变形的小矮人形象，而且还有一首由日本帕妮组合亚美、由美演唱的主题歌。美国漫画家杰米·休利特(Jamie Hewlett)利用自己对动画的把握，创作出风靡世界的街头霸王虚拟乐队(Gorillaz)的卡通形象。有趣的是，这些卡通形象在日本却出现例外，跟不上世界潮流。

在东西方动画风格混合的时代背景，加上西方动画也开始形成独特的风格，作为新生代的艺术家，我们有希望看到新型动画的诞生。新型动画具有更加五彩缤纷的故事情节，也能吸引更多的观众。

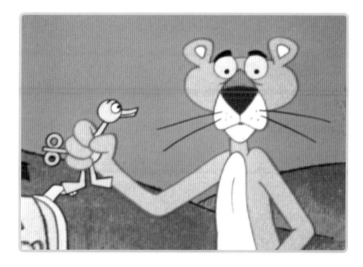

▶东方与西方：《粉红顽皮豹》（右上）是西方传统动画的一个典范。《街头霸王》（右）虽然讲述的是一支西方的乐队，但是它的风格明显受到日本动画的影响。

日 本
动画风格

　　从上世纪60年代开始，日本动画风格的发展很快得到观众的认可。独特的故事情节，唯美的艺术处理，日本动画默默地、坚韧地影响着国际动画界。就像日本社会，今天的日本动画已经融合传统的技法和先进的技术，将唯美的艺术手法和细节的精雕细琢糅合在一起。本书的技法要点，既可以应用于传统方式的动画渲染，也可以结合到最新的2D和3D数字动画制作中。学习掌握这些日本动画的基本技巧后，您就可以着手创作自己的日本动画了。

是什么奥妙使得日本动画既有别于西方动画和卡通，又能广泛流传于它的原创国家之外？没有深入研究日本动画发展史背后的文化细节，它的感染力就会破裂为所谓的"日本动画风格"的碎片。只有了解碎片是什么，才能创作出自己的具有日本动画风格的动画。

▶典型的款式：卡通渲染的特殊角色，成为日本动画必不可少的特征。

14 日本动画要素

- 日本动画的起源
- 数码制作的优势

故事内容

日本文化遗产是故事内容、人物角色和分镜头剧本的丰富来源。多数日本人熟悉这些故事内容，喜欢重述故事情节，甚至喜欢科幻小说。科幻小说在动画中具有浓烈的特色，而且往往讲述灾难发生之后的故事。

▼主题：未来、灾难、技术发达，这些主题都反映当代日本社会走向极端的方方面面。

奇妙的幻想

作为素材的传统的传奇文学，适合于动画的幻想题材，因为非常多的传奇故事里都出现有魔力的生物和神秘的角色。这也说明一个事实：日本的动画不仅仅是儿童的保留节目。西方动画制作过程中，工作室和市场销售部门会对动画施加种种限制，使动画影片更适合儿童观看。但是，这种情况在日本不复存在，结果反而迸发比较大胆的故事情节和更为自由的想象力。

视觉简化

日本动画的魅力多半来自于简约的取舍手法。简约，不仅仅是画面的形式，还包括运用色彩与技术来简化动画的制作过程。例如，主要场景无须每帧都绘制，而是用同景复切表现主体形象。逐步缩减动画制作的工序，也就意味着加快动画生产的周期。这对于创作每周一集的动画来说显得尤为重要。但是，不是所有动画片都追求简约化，如吉卜力工作室(Studio Ghibli)的作品就不太关注简约化的问题。(见下图)

◀ 矢量的人物角色：完全采用矢量和曲线的数学计算方式制作人物角色，既简单又充满设计意味。这样的角色完全是平面的造形，因此，它们运动的方式往往也非常简单，这是动画数字化制作十分独特的表现形式。矢量人物角色在网络动画中同样很受欢迎。(参见第110页)

角色类型

不管是一脉相承的人物造型，还是人物的个性与角色，甚至是明显原创的设计和一切奇特的布景，大多数日本动画都是相当程式化的。除了来源于东西方各种动画片的原型之外，日本动画还有更独特的角色造型，比如狼人、傻子（喜剧）等。

人体和性行为

日本动画名声远扬的原因之一，是它的煽情和对性行为的夸张表现。这种表现不仅局限于成人电影（即描绘性幻想的动画片），甚至是针对少年儿童的影片，都充斥着裸体镜头，但是没有任何赤裸裸的性行为。这样的人体表现往往成为动画片逗乐的噱头。在日本，存在男女共浴而且又没有基督教堂那类禁忌，人体表现已经不是问题。观众也心有灵犀，知道他们只是欣赏绘制的画面而已。

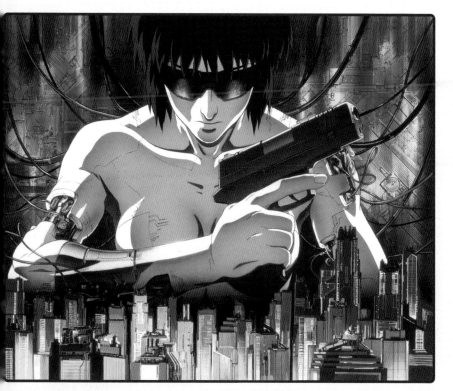

▲ 人体与动画：对于日本人来说，人体的表现是生命的一部分，即使是用网络制作、强化造型的人物角色也一样，如经典的动画《攻壳机动队》（Ghost in the Shell）。

日本已经发展数种不同的动画制作技术，在形式和表现活力上丰富了动画的视觉效果。很多制作技术其实很简单，而且能让动画制作者更容易表现人物角色的步态和行为。

日本动画的主要特色

夸张的透视效果（树木和建筑物）： 几乎是用鱼眼镜头的效果来表现视图，强化活动的速度和深度。

烟雾拖曳效果： 人物周围的烟雾拖曳效果有助于表现运动。

速度线： 速度线是一项来自于日本漫画的制作技术，表现速度如此之快而只能留下拖曳的轨迹。在不同的帧中运用独立的速度线，有助于表现运动效果。

拉长视图： 把视图中的人物拉长变形，表现人物充满活力。

模糊效果： 在本帧，对主体进行拉长和模糊处理，有助于强调运动的速度和移动的轨迹。

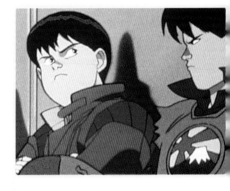

动画的表情： 人物角色受挫折时有极端夸张的表情。口型向下，眉毛紧皱，双手胸前交叉，一切都传达了人物角色的感情色彩。

背景模糊效果： 在本帧，主体保持相对的清晰，但是对背景作了模糊处理，表明摄像镜头的移动速度与主体基本一致。

节奏

节奏是动作和故事情节展开的方式。西方动画制作和电影制片基本是依靠连续不断的运动——不管是演员、镜头，还是编辑制作——都保持着一种快速的节奏。可是，日本动画也不惧怕运用静止不动的远景。

静止的远景只需要最低限度的动画制作即可，却能营造一种富有戏剧性的气氛。最为突出的例子是《最后的吸血鬼》(Blood: The Last Vampire)，影片中英雄saya坐在东京银座地铁上，画面没有表现运动，只有列车飞驰的声音。这段静止的镜头使人感觉很漫长，但实际上只需要一帧的画面。

通晓不同日本动画风格的最理想方式，就是观看大量的风格各异的影片和电视节目。模仿是开始自己制作动画的最好方式，但是归根结底还是要创作自己的艺术风格。找出多数动画片中常见的元素，还有能够打动自己的部分，然后着手创作混合式的作品。暂停手头的动画制作，或者重新观看某些动画片段，就能分析其中的制作技术，并且运用到自己的动画制作里。

www.wooti.net 《电话冰淇淋》等日本动画的创作者网页。

www.journeyoflight.co.uk 关于女孩与猫的短篇故事。

www.sweatdrop.com/animation 各种各样的日木原创动画。

日本漫画与日本动画

对于初涉日本大众文化的人来说，混淆日本漫画与日本动画是很常见的事情。加上西方最大的日本动画销售商之一叫做"漫画娱乐"，这样的事实无疑加深了读者对日本漫画与日本动画之间的混淆。两者之间最明显的区别是，日本动画专指动画片，而日本漫画指的是印刷媒体的连环漫画和绘图小说。由于很多日本动画原创时刻都是以漫画的形式首先出现，这种情况又加深了漫画与动画的纠缠不清。

日本漫画与日本动画之间另一个明显区别，在于对人物角色和画面处理的精细程度。在印刷媒体上，单幅画面需要细看，必须填充比较多的信息内容，而动画则需要为仅仅一秒钟的动作绘制多达24帧的画面。因此，动画的线条至关重要的是需要进行简化处理。漫画依靠描绘细节把读者吸引到故事情节里，而动画则有动作和声音的优势。当然，对于日本连环漫画和动画来说，这样的区别也不是绝对一成不变的。

▲▲广受欢迎：从儿童故事到非常成人化的素材，日本漫画吸引了各种品位、各行各业的读者。

▶▼比较与对照：漫画的人物造型（右）与动画的人物造型（下）有着相当大的差异。

运用色彩与调色板

日本动画一律是彩色的，而日本漫画往往是黑白的，因为黑白连环漫画更加经济，也更容易印刷，但是连环漫画的封面还是全彩色印刷。日本动画中，运用不同的布光与色彩，会造成差异非常大的整体播放效果，作品风格完全取决于不同的导演和不同的工作室。将经典作品《阿基拉》和《攻壳机动队》的连环漫画，与它们各自的动画版本进行比较，能看出各种形式之间风格各有千秋。动画突出的特点之一，是采用卡通渲染技术。这种技术不仅让动画与漫画分离开来，而且也使日本动画与其他风格的动画泾渭分明。类似的差别，本书第18页有更详细的解释。

在人物角色的身上运用渐变色彩，是日本动画区别于西方动画的、最为独有的特点之一。日本动画在发展的最早期——上世纪50年代和60年代——就吸收了一种固有色明暗渲染的方法。相比而言，西方动画的人物角色以前是用平涂的色彩进行处理。在被大量灌输电视卡通的环境下成长的人，如果不是特意指明，即使是动画画面缺少细微的色彩变化，也不会受人特别关注。早在1939年，就有极少数达到正片长度的动画片，在人物角色上采用了明暗法，例如迪斯尼首部故事片《白雪公主和七个小矮人》中，部分有小矮人的场景就如此处理。可是，这种色彩渐变技术在西方还是到了90年代才被谨慎地使用。数字制作时代的到来，使这项特殊的技术变得切实可行。

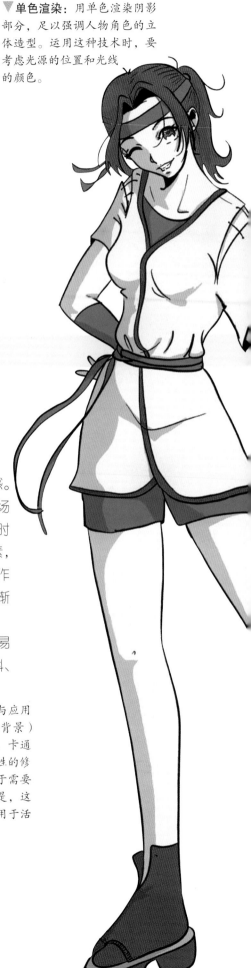

▼ **单色渲染**：用单色渲染阴影部分，足以强调人物角色的立体造型。运用这种技术时，要考虑光源的位置和光线的颜色。

18 卡通渲染

■ 光与影
■ 造型与体积感

为什么采用卡通渲染？

在动画片制作中采用卡通渲染技术，比平涂色彩更能产生有分量的体积感。这种渲染技术强调角色的动作和角色在环境中所处的位置。在真人影片中，场景的基调往往是通过运用和设置各种光线来进行表现。光线也可以用来表示时间的变化。在三维动画制作中，光线的运用，既是画面逼真的至关重要的因素，也是运用赛璐珞胶片或者卡通反反复复地进行渲染而得来。而在二维动画制作中，运用投影和高光，能得到最佳的光线效果。况且，大块的固有色比连续渐变的色调更容易表现出光影的画面效果。

由于阴影、中间调子、高光之间存在着强烈的对比，采用渲染技术可以易如反掌地表现不同的表面与不同的材质。比较常见的渲染材质包括金属、塑料、橡胶、毛发和皮肤。

◀ **修改渲染层**：与应用于固定区域（如背景）的连续调子相比，卡通渲染方便于经常性的修改，往往更适用于需要活动的部分。但是，这种技术不是唯一用于活动部分的技术。

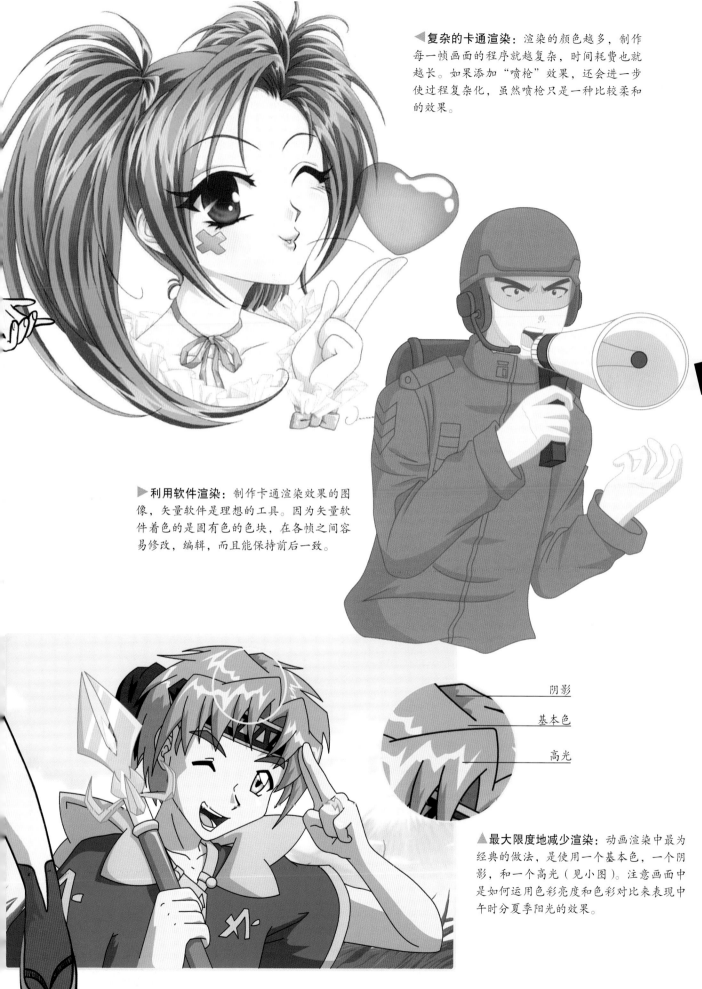

�w卡通渲染

◀复杂的卡通渲染：渲染的颜色越多，制作每一帧画面的程序就越复杂，时间耗费也就越长。如果添加"喷枪"效果，还会进一步使过程复杂化，虽然喷枪只是一种比较柔和的效果。

▶利用软件渲染：制作卡通渲染效果的图像，矢量软件是理想的工具。因为矢量软件着色的是固有色的色块，在各帧之间容易修改，编辑，而且能保持前后一致。

阴影

基本色

高光

▲最大限度地减少渲染：动画渲染中最为经典的做法，是使用一个基本色，一个阴影，和一个高光（见小图）。注意画面中是如何运用色彩亮度和色彩对比来表现中午时分夏季阳光的效果。

日本动画有着丰富的系列题材和艺术风格——绝不逊色于传统动画的系列题材和艺术风格。实际上，在日本动画里，思想变化非常丰富，这里只是把动画作为一种样式，而无暇顾及它的多样性。从庞然大物的机器人与怪兽，到诗意浪漫的恋爱情节，从规模宏大的战争戏剧，到妖魔鬼怪的灵异故事，还有其中的种种事情，在日本动画的历史中，各种题材无所不包。此外，日本动画还有其他适合大众口味的样式，如变态动画（色情）和体育动画（赛车、棒球、高尔夫球、拳击），以及在类似的大框架下细分出来的许许多多的动画样式。

■ 对比不同的日本动画
■ 艺术风格的特点

20 千变万化的日本动画

大多数日本动画都偏离原来设定的中心主题，涵盖了更多的类型题材，以及多种多样的主题元素。这种情况使得动画分类操作起来非常困难。一部影片可能只是讲述一个简单的情节，但是影片往往同时交织着更为复杂的故事线索和人物角色。例如，情节性的动画同时添加搞笑与浪漫，甚至是政治的、社会的时事评论。相反，浪漫的动画片也可能混杂着情节的因素。这类相互交叉混合的动画片，确实没有任何事先约定的规则能够进行分类。大多数日本动画片都存在这种情况。对于新一代观众来说，这样的交叉融合反而能将陈旧的思想翻出新鲜的感觉。本书列举了部分比较特殊、比较著名的动画片样式。

▲ 少年动画 (Shonen)

Shonen在日文中原指少年男孩。少年动画主要强调动作和各种特殊的动画效果，适用于任何以年少的男性为主体的观众。《龙珠Z》是这类动画片的突出例子，片中利用功夫吸引观众。术语shonen也有一个比较宽泛的定义。立足于16岁以下青少年浪漫题材的喜剧片，如《纯情房东俏房客(Love Hina)》，就属于少年动画，故事情节是通过男主人公的视角进行讲述的。少年动画可能是最为流行的动画类型，因为年少的男性观众对日本动画抱有最大的热情。

◀ 儿童玩偶动画 (kodomo)

日文中kodomo原指"孩子"，但目前已经不是字面上的原义，而是指一类特殊的动画片。儿童玩偶动画的目标是青春期前的儿童观众，关注比较天真无邪的儿童题材。这种动画风格与众不同，往往选用比较简单明了的线条和明亮活泼的原色。像机器猫和面包超人这样的人物角色，堪称是儿童玩偶动画的完美典范。一经推出，机敏可爱的人物角色马上得到认可和喜爱，成为日本的偶像人物。成功的儿童玩偶动画中的人物角色，往往成为跨市场商品销售的品牌标志，例如凯蒂猫和铁臂阿童木。

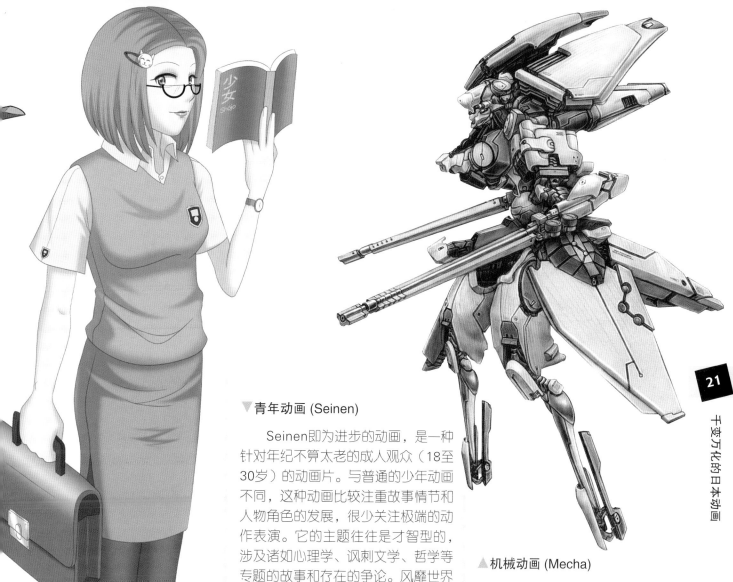

千变万化的日本动画

▲ 少女动画 (Shojo)

　　Shojo日文原意为"少女"。少女动画的题材多半是生活中比较情感化的元素，如浪漫的恋爱和纯真的友谊。像《彼男彼女的故事》(His and Her Circumstances)和《不可思议的游戏》(Fushigi Yuugi)这样的动画片，少女动画的题材基本是探索16岁以下少年人际交往关系的错综复杂和青春躁动，而且这类动画片在男女观众中都获得了巨大的成功。这类动画还包含一种"魔女动画"。魔女动画与传统的少女动画相似，但更加富于幻想，影片的目标是年纪更小的、青春期前的小观众。《美少女战士》(Sailor Moon)即属于魔女动画中最优秀的系列动画作品，片中矫情的诱惑赢得了各个年龄层的动画迷。

▼ 青年动画 (Seinen)

　　Seinen即为进步的动画，是一种针对年纪不算太老的成人观众（18至30岁）的动画片。与普通的少年动画不同，这种动画比较注重故事情节和人物角色的发展，很少关注极端的动作表演。它的主题往往是才智型的，涉及诸如心理学、讽刺文学、哲学等专题的故事和存在的争论。风靡世界的经典电脑科幻动画片《阿基拉》和《攻壳机动队》，就属于这类动画。青年动画不像吉卜力工作室制作的动画片那样比较容易为人接受而广为流行，而是更类似于艺术剧院的电影。

▲ 机械动画 (Mecha)

　　机械动画是以庞然大物的机器人为特征的一切动画片。直立行走，身手敏捷，机器人往往被描绘为拟人化动画角色。据说这类动画肇始于1956年横山光辉的漫画《铁人28号》(Tetsujin 28-go)。紧接着，《铁甲万能侠》(Mazinger Z)极大地强化了机械动画的特点，而且还开创日后非常流行的压铸金属玩具，为机动战士高达玩具的超级成功铺平了道路。在上世纪80年代，像《活跃心脏》(Gunbusters)和《超时空要塞》(Macross，也称《太空堡垒》)这样的影片，曾被认为是动画片的巅峰之作，受到更为广泛的全球观众的关注。机械动画目前在世界上仍然广受欢迎，类似的影片还有《福音战士》(Evangelion)、《翼神传说》(RaXephon)和《机动战士高达》(Gundam)等。

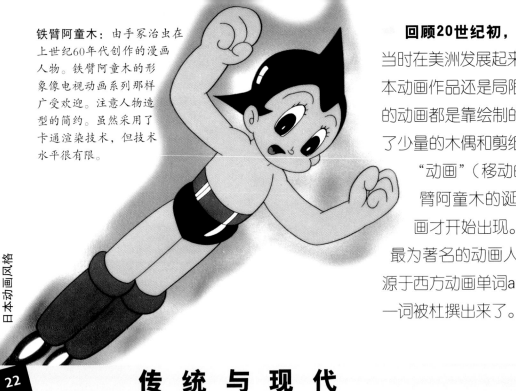

铁臂阿童木：由手冢治虫在上世纪60年代创作的漫画人物。铁臂阿童木的形象像电视动画系列那样广受欢迎。注意人物造型的简约。虽然采用了卡通渲染技术，但技术水平很有限。

回顾20世纪初，日本电影制片人开始尝试运用当时在美洲发展起来的动画技术。直到50年代，日本动画作品还是局限于比较少量的短片。不是所有的动画都是靠绘制的手段来制作的，日本人也制作了少量的木偶和剪纸定格影片。这些影片都被称为"动画"（移动的画面）。直到60年代，随着铁臂阿童木的诞生，我们今天所认可的日本动画才开始出现。铁臂阿童木可能是日本出现的最为著名的动画人物形象。正是在那个时候，来源于西方动画单词animation的"日本动画(anime)"一词被杜撰出来了。

传 统 与 现 代

- 动画样式的发展
- 观看的内容

在上世纪60年代早期，许多日本的动画片都想在国际水平上进行竞争，因此动画片往往取材于妇孺皆知的欧洲故事。可是，直到将科幻小说的日本漫画故事改编为正片长度的动画片之后，才使得日本动画广为流行，如《再造人009》(Cyborg 009)。也正是手冢治虫的黑白电视动画系列《铁臂阿童木》，才使得日本的动画走进西方的视野。同一时期，另一部科幻小说《铁人28号》系列动画片也在制作当中，后来在西方电视里播放（这部影片最近被重新制作为一部彩色系列动画片和一部真人电影）。《铁臂阿童木》和《铁人28号》两部动画片都是以大眼睛的男孩子为主角，因此大眼睛男孩从那以后成为日本动画的标志。日本首部彩色动画片《森林大帝》(Kimba the White Lion)，也在同时诞生。

几十年光阴飞逝，虽然动画片的内容面向青少年和年轻的成年人，而且人部分的动画内容都安排有诸如星际旅行和机器人之类的科幻主题，但是，许多日本动画片仍被局限在电视里播放。到了80年代，像《龙珠》和《机动战士高达》这样的高质量影片开始在国际上流行。这类影片以活泼动作的连续镜头，塑造了错综复杂的人物性格。今天，家庭录像机已经走进千家万户，打开了一个全新的原声动画影带市场。这意味着先前找不到电视播放时间的影片，找到了一个新的观众群。

必不可少的传统动画和新式动画收看一览表

最佳传统日本动画片（电视片和原声动画影带）
《铁人28号》
《铁臂阿童木》
《飞车小英雄》
《机动战士高达》
《宇宙战舰大和号》
《太空堡垒》
《风之谷》

新式动画片（电视系列片）
《龙珠》
《新世纪福音战士》
《星际牛仔》
《美少女战士》
《攻壳机动队》
《圣天空战记》

故事片（原声动画影带）
《阿基拉》
《赤足小子》
《攻壳机动队》
《大都会》
《幽灵公主》
《大都会》
《星之声》
《蒸汽男孩》
《黑客帝国动画版》

正片长度的日本动画

上世纪80年代，日本发行了一批传统动画故事片，其中包括《赤足小子》（1983年）、《再见萤火虫》（Grave of the Fireflies）和《阿基拉》（后两片都是在1988年发行）。《阿基拉》成为衡量其他日本动画的新基准。80年代也是在宫崎骏领导下的吉卜力工作室蒸蒸日上而且是最为辉煌的时期。宫崎骏被公认为日本最伟大的动画大师。他的动画影片可能并不像《铁臂阿童木》那样具有国际影响，但是，从首发时期一直到今天都有令人称奇的成绩，甚至在西方现在还有DVD形式的旧片重映，紧跟着获得成功的有《千与千寻》和《哈尔的移动城堡》（Howl's Moving Castle）。

数字化制作的动画

90年代出现了数字化制作的动画。我们开始看到传统的日本动画与新式日本动画之间出现分化。虽然在那之前已经有数字化动画制作的实验，尤其是在西方有像《电脑争霸》（Tron）这样的数字化影片，但是，日本动画仍然是采用赛璐珞胶片的制作方式。正是这种赛璐珞胶片的制作方式，使得吉卜力工作室的动画永不过时。《攻壳机动队》（1995年）是日本动画采用数字化制作的突破性影片。不久之后，其他动画制作者也纷纷采用数字化技术。

数十年过去，日本动画的基本主题没有发生变化，仍然是科幻故事或者幻想故事最为盛行。但是，引进数字化制作动画技术和各种适合的软件系统，就意味着有天赋和有耐性的任何人都可以制作动画片，而且借助互联网，还可以拥有自己的观众。这也意味着，日本动画在标准样式、标准子样式和相互交叉重叠的样式的大框架下，还会衍化更加多样化的动画故事，吸引新的观众。当多数西方动画制作选择电脑生成图像的方式时，至少对于日本动画故事片来说，仍然依靠手绘的二维动画，然后再进行数字化技术处理。这样的动画制作方式体现着日本将传统手工结合先进技术，创造独特产品的能力。

▲ **新式的日本动画：** 例如《阿基拉》，在视觉表现上已经比传统的日本动画复杂很多，这完全是由于数字化制作工具的出现。数字化制作工具加速了动画制作者的制作流程。

▶ **铁臂阿童木在成长：** 这是上世纪80年代阿童木的一幅剧照。将这幅剧照与上图同一角色在50年代的图像进行比较，两个人物造型都是由同一位动画制作者（手冢治虫大师）绘制，可以看出人物角色的发展——卡通渲染技术的作用更为突出，在新的形象中线条更加简洁。

背景制作很容易被误解为仅仅是事后的补充，但实际上，在一段动画的整体审美中，背景制作的艺术发挥着至关重要的作用。仔细分析任何优秀的日本动画，您会马上意识到，动画的背景在细节上是如此完美，如此鲜明，如此丰富。这主要是，多数动画制作工作室都拥有一支富于献身精神的背景画家团队，他们全身心地投入背景制作的任务之中。在商业化的背景制作中，这样操作具有特殊的意义。因为绘制人物角色的训练和绘制背景的训练相去甚远，有能力同时绘制人物和背景的人实属罕见。也有个别例外，但显然是凤毛麟角。甚至在多属个人创作的漫画界里，漫画家们也经常向别人购买绘制好的背景作品，漫画家们自己才可以集中精力制作人物角色。

淡淡的光
从左侧照

柔和的一组
色彩

24 设定背景

- 利用背景设置场景
- 选择合适的背景

背景艺术的重要性不应该轻描淡写。看一看《阿基拉》中霓虹闪烁的城市夜景，或者是《天空之城》(Laputa: Castle in the Sky)中茂盛的林地，您会明白背景是如何产生令人目瞪口呆的绝美效果。即使背景非常简单，所有的日本动画还是需要某种类型的背景，因此，您肯定值得学习如何创作自己的背景。（详细说明参见第86页至87页）

▶ **晚上场景**：喧嚣的城市夜景，霓虹灯闪烁，这样的景象就是日本，而且非常突出。本图中，柔和的灯光透视着一种大气烟雾迷蒙的效果，像是飘雨的景象。

▶▶ **城市景象**：一幅典型的阳光灿烂的日本城市景象。明亮的色彩突出阳光的充足，建筑物玻璃窗上的光反射进一步加强了炫目的亮度。

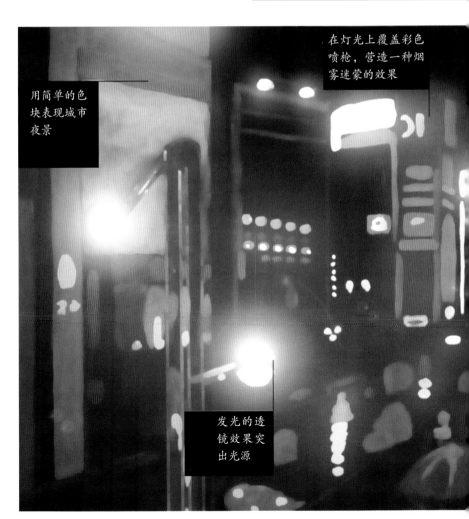

在灯光上覆盖彩色喷枪，营造一种烟雾迷蒙的效果

用简单的色块表现城市夜景

发光的透镜效果突出光源

右侧走廊有一种镜头模糊的效果

日本动画背景的典型特征

· 日本动画的背景往往是一种井然有序、色彩亮丽的样子（不论是手绘还是数码技术制作），而且还始终保持着写实绘画的效果。

· 背景色彩往往非常鲜艳。鲜艳的背景与人物角色有血有肉的特性互相呼应，使画面充满生气。

· 除非需要将背景也制作为真正活动的效果，背景处理一般是不会将其轮廓线具体化的。这样操作，不仅让背景看起来更加自然，而且还突出了背景和前景的区别。

· 从几何造型角度看，背景造型往往轮廓清晰，配合协调。线条和边缘干净、平直，始终保持一种整洁的外观。

· 背景往往涉及许多光的效果，如发光的透镜、聚光灯效果和过度曝光等。

◀**室内背景：** 典型日本家庭的室内镜头。色彩的中性使房内显得安静，整个场景带有几分禅意。像这样的传统家庭布置常常可以在日本乡村找到，但并不适合于像东京这样的大城市。

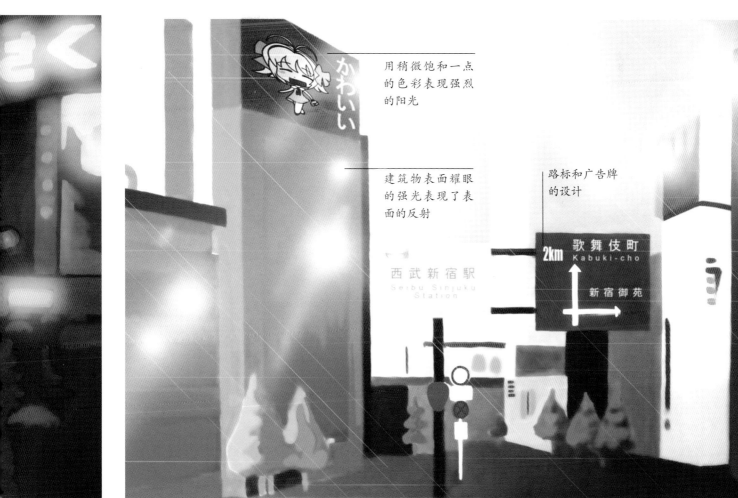

用稍微饱和一点的色彩表现强烈的阳光

建筑物表面耀眼的强光表现了表面的反射

路标和广告牌的设计

故事情节
与人物设定

自己动手创作动画片，手工绘图和制作动画两者的技巧都很重要。但是，您还必须有出色的故事情节和迷人的人物设定。讲故事和编写剧本都有一些基本法则。驾驭这些基本法则，不管是制作90秒还是90分长度的片子，都可以使您的动画片更加有看头，更加吸引观众。本章将列举可以带来灵感的具体例子，带您领略动画片的前期制作阶段——构思故事情节，改编剧本，制作故事板，设定适合动画主题和适合采用传统手法的原型人物。

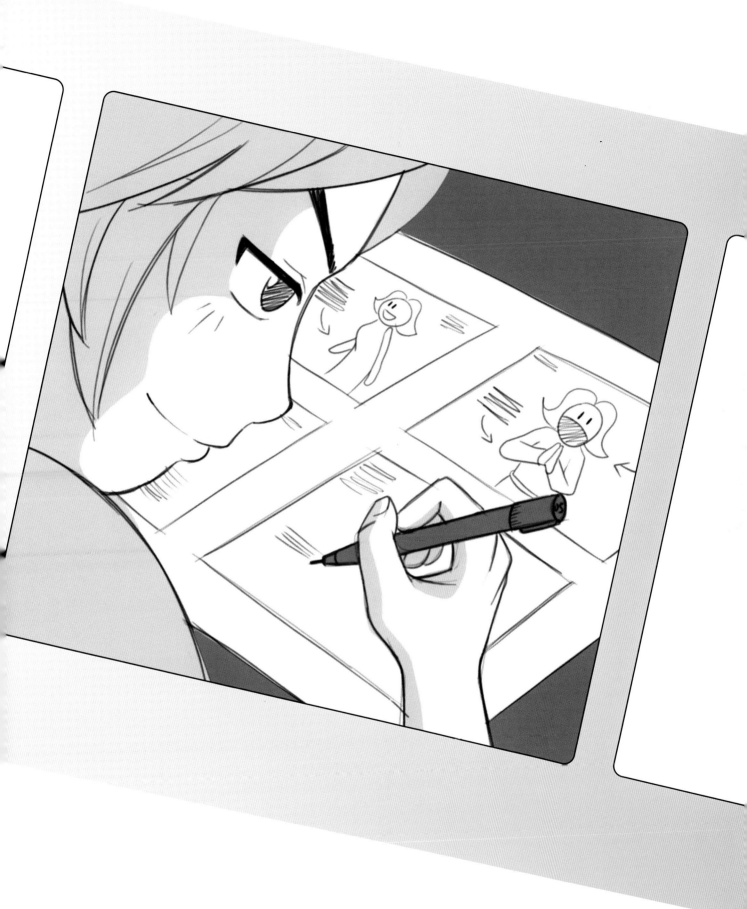

前期制作阶段

1.以关键的精彩构思为开始。这样的构思必须能够转换为可操作的文字脚本或者电影脚本。

2.设计精确的故事板，用动态脚本的方式检查故事板。

3.录制画外音。这一步也可以放在后期制作阶段进行，这主要取决于自己的偏好。

4.分解每一幅场景小原画，计算需要手工绘制的帧数和安排绘制时间。摄影表用于此处。

28 策 划 动 画 制 作

▨ **创作一部日本动画**或者其他类型的动画，需要提前做出计划，以确保整个流程运转顺利。在动手制作之前，必须确定整个项目的细节。构思切实可行吗？能将构思转换为可操作的文字脚本吗？有没有技术支持能将构思转变为完成的动画作品？

▨ **了解动画制作的流程**

不管是动画片还是真人电影，任何影片的制作周期都要分成三个主要阶段：前期制作阶段、制作阶段、后期制作阶段。前期制作包括真正开始制作动画（即制作过程）之前所需要做的事情，后期制作则是制作过程之后需要解决的事情。

前期制作阶段

前期制作阶段是制定计划阶段，包括评估整个方案的可行性，制作工作日程安排表，计划整个方案的预算。这也是做大量创意工作的阶段，是着手将构思转变为现实的阶段。这个阶段开始于文字脚本和电影脚本（参见第38页），因此，首先需要有一个明确成形的脚本形式以方便工作。

制作阶段

5.如果打算完全采用数字化的方式制作动画，可用铁笔和绘图板绘制关键帧，再利用软件的曝光控制表测定时间点。下转步骤6。

5a.比较传统的开始方式，是用铅笔在打孔的动画定位纸上手绘每一帧画面。

5b.用动画定位尺将手绘稿固定在扫描仪上，扫描手绘的画面。采用逻辑计数序列的方式命名每件物品，以方便和摄影表相对应。

6.运用动画制作软件中的描绘工具，对铅笔扫描稿进行勾勒和修形。这一步取代了传统的描边步骤。

一旦对脚本感到满意，就必须将它转变为视觉的资料。

动画制作是一项视觉化的工作，因此，在思考其他细节，甚至是毫不相关的事情的时候，灵感一来，就可以先勾勒出草图，把主要故事场景、人物角色和运动方式记录下来，这对日后的工作非常有益。重要的是把思路记录在纸上，便于确定故事情节中所需要讲述的内容。利用简要说明和细节说明，制作人物角色的表格，确保人物角色前后一致而且易于查询。对人物角色的设定进行精炼之后，可以从文字脚本着手建立故事板。流程之一是录制画外音，这涉及所选择的工作方法。这个步骤可以在前期制作阶段的最后时刻才实施，以便于画外音能加入到故事板或者动态脚本当中（参见第36页），或者是在后期制作阶段再处理。一般来说，西方动画制作者首先录制声音，以确保精确的嘴型对位，而日本人则是动画制作完成后，才录制声音，以便于演员根据屏幕对动作和情感作出反应。

制作阶段

这是实现构思的阶段。利用故事板建立曝光表。曝光表将准确地显示每一秒动画需要绘制的画面。接下来要为每一段"镜头"绘制关键帧（参见第56页）。虽然多数动画制作者都采用数字化的方式进行制作，但是在开始阶段也可以根据自己的喜好用纸张和铅笔来绘制。再往后的工作，就是完成关键帧之间每一动作的绘制。

一旦绘制完成一段镜头，就要将绘制的画面按次序翻阅一遍，检查它们的准确程度。这个程序被称为铅笔稿试拍。一旦铅笔稿被核实无误，就接着进行描边处理：先扫描铅笔稿，然后修形，在铅笔稿的模版上描出连续流畅的线条，为"上色"作好准备。像描边这样的操作，上色也成为完全数字化的操作。即使有最新的数字化工具进行辅助处理，整个制作阶段的工作仍然是一项时间漫长的艰巨任务。

后期制作阶段

完成所有绘制、描边和上色工作之后，就有一大堆连续镜头需要一起编辑处理。动画制作的操作范围与真人电影不尽相同，尤其是在前期工作做到位的情况下。动画编辑工作需要将所有场景都天衣无缝地连接在一起，同时添加上画外音（如果还没有画外音，要马上录制）、音乐、特殊效果、字幕和片头等。后期制作阶段也是筹划片子发行方式的阶段，是采用DVD发行，还是通过艺术剧院、广播电视发行？或者仅仅放在互联网上传播即可？这些都需要确定下来。

在此阶段的某个时候，必须考虑如何销售自己的动画片，而且要付诸行动。既可以在此阶段的开始就筹集资金，也可以在手头有产品出售的收尾阶段实施销售。如果想要获得成功，市场销售与动画制作同等重要，而且市场销售往往还会耗光经费预算中最大的一笔。

集中于力所能及的事情

除了计划好工作流程的时间安排之外，如上述所言，一定要根据自己拥有的人才，自己的能力，自己的设备，和所允许的时间，规划自己的动画方案。必须相信，人才是与眼光相匹配的。要不然，就要调整自己的动画制作方案，让方案适应自己所能支配的人才。避免在第一部动画中设计得过于复杂。如果制作一段超出自己能力的动画片，最后结果可能是自己和观众都不满意，两边吃力不讨好。允许自己的处理原则有一定的灵活性。在不甚损害最终结果的前提下，能否去掉或者调整部分场景？将自己的任务分成"必须"和"想做"两类，判定自己的动画制作过程中哪一方面是绝对必须做的，而哪一方面仅仅是锦上添花。寻找简单的解决方式，可以使自己的动画方案看起来更优秀。下面的章节将更为详细地讨论这些不同的制作阶段。

后期制作阶段

7.运用数字化绘画工具给每帧画面上色。

8.输出完整的场景，格式要能与编辑系统相兼容。

9.编辑场景，添加画外音、声音效果和音乐。字幕和片头也在这里添加。

10.将制作完成的动画作品，保存到观看和发行的输出媒介上。

虽然我们不能过于夸大动人故事的重要性，但是，如果故事情节足够吸引观众，观众宁愿忍受甚至是最为差劲的动画制作，这是娓娓动听的故事叙述的力量。在日本动画中，这一点尤为现实。许多低成本的影片，由于为影迷提供了精彩的故事情节和难忘的人物角色，而不是靠华而不实的动画技巧，反而在主流动画片中大为成功。

但是，编写一出伟大而动人的故事，其中确切而必须的构成因素，却难以捉摸。毕竟在这个时代，电影工业，像许多低水平的好莱坞电影一样，无可辩驳地证明了它们仍频繁地走错路子。什么是出色的故事呢？或者更加切题地说：什么才是出色的动画故事？

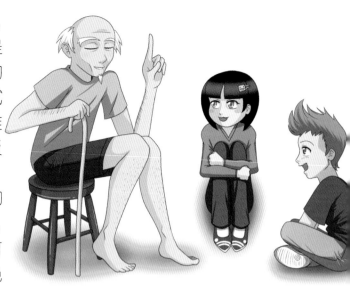

▲ **讲故事**：几千年来，故事通过口传方式代代相传。

30

故 事 叙 述

- 创作引人入胜的叙述
- 为故事选择主题

故事的口述传统

无论是现在还是将来，口述故事都是人类生活极其重要的组成部分。在报纸、广播、电视出现之前，故事是通过口头进行传播的——父子相传、邻里相传——传播着信息或者情感。口述，改编，一个个讲述者的添枝加叶，大家都比较喜欢的故事，也就逐渐流传开来，自然而然地代代相传。这些故事维系着各种信念与理想，给予我们有益于人生的启迪。

在写作水平（包括印刷技术）广泛普及之前，故事仅仅局限于口头讲述。这样的故事叙述形式有自身的特点，讲述者产生体验，而听众则是理解其中的信息，然后在头脑的形象里，对故事情景产生个人的解释。从这个意义上说，观众成为故事的共同创作者，并且以对话的形式与讲述者交流。出色的故事口述者，能利用这样的交流形式，根据听众的情绪，即兴创作自己的故事风格（甚至是故事情节）。

公元9世纪左右，中国出现了木版印刷。这种技术使得人们有能力大量复制文字和传播图像，给知识传播带来了全新革命。伴随印刷技术的进步，故事叙述通过书写文字的方式，逐渐流传开来。这样一来，涵盖大量题材和议题的短篇故事、诗歌、小说得到普及，同时也将故事叙述推向更加错综复杂的境地。

▶ **绘图本**：多个世纪以来，各种文化背景的人利用多种绘画形式，保存他们的故事。

连环漫画图书的开端

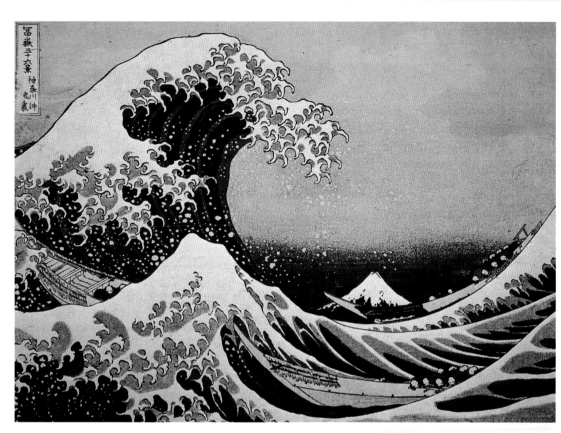

木刻版画：这幅版画由北斋大师在1881年创作。元素的风格表现对日本动画的演化产生了巨大的影响。

印刷的连环漫画

虽然连环漫画的起源（甚至是它的定义）处于永远有争议的灰色区域，但是，没有异议的是，这种艺术形式是伴随着印刷术的出现而成形。根据许多专家的说法，现代连环画的先驱是瑞士的鲁道夫·托普福，他在1837年出版了《奥巴迪阿·奥尔德布克历险记》(Adventures of Obadiah Oldbuck)。但是，1895年由理查德·奥特卡特创作的《黄孩子》(Yellow Kid)往往被认为是世界上第一幅连环漫画，因为他是首位运用对话气泡框的连环画画家。

日本漫画的诞生

"日本漫画"一词由著名的木版艺术家北斋（1760—1849年）杜撰，他是日本最著名的艺术作品之一《大浪》(The Great Wave)的作者。木版版画在17世纪十分流行，浮世绘（彩色的木版印刷艺术品，字面直译为"浮世的图像"）取得巨大的成功。那批版画堪称当时的日本漫画：大量复制的成本很低，个人有能力购买，视觉上使人兴奋，等等。浮世绘涵盖了一系列的主题，包括从淫秽的幻想作品到带讽刺的幽默故事，还有诸如戏剧和时装之类流行文化中最新的方方面面。

当日本打开国门，与西方国家进行贸易往来之际，许多西方的思想和文化也渗透到日本社会。西方艺术家开始向日本人传授当时还是舶来品的概念，例如造型、构图、解剖和透视关系。这种相互得益的文化思想交流激发了某些艺术革命。但是，直到1945年，现代意义上的日本漫画才正式诞生。手冢治虫是公认的故事性日本漫画之父。他在日本战争宣传动画的巨大影响之下，后来还创作了像《铁臂阿童木》和《怪医黑杰克》(Black Jack)这样的作品。而当时的战争宣传动画，是抄袭迪斯尼的插图风格的。

在手冢治虫之前，多数日本连环漫画是单幅漫画或者四格漫画，主要是政治讽刺题材，或者是幽默搞笑题材。手冢治虫以连环漫画的格式，开创了通过电影传播的故事叙述形式，而且还引进小短片，共同构成整体的故事框架。他给自己的人物角色采用类似迪斯尼的面部特征。通过夸大处理眼睛、嘴巴和鼻子，手冢治虫取得了日本前所未有的审美风格。从那以后，日本漫画就保留浓重的格式化的形象，在某种程度上影响了每一位日本漫画家。有人认为，这样的精神特质是对昔日浮世绘传统精神的复兴，因为浮世绘的图像突出的是一种思想而不是现实的生活。

传统的故事框架

故事框架是表现人物角色和故事情节从一种状态向另一种状态的发展变化。这样的故事框架不至于人物角色和故事情节死气沉沉。这是典型的"白手起家"的模式：一个弱者经历磨难而成为英雄；或者相反，一个人失去所爱而变得疯狂。这样的故事成长模式是古希腊哲学家亚里士多德非常著名的论断。他强调，故事的主人公要成为英雄，在获得新生之前，他首先需要堕落。这样的成长模式才有可能缔造大英雄。大部分传统的故事情节，都采用了这样的故事框架进行描述。

▼ 传统主题：日本动画含有丰富多彩的传统日本文化。人物角色往往被描绘为身穿传统的服装样式，武士和艺妓的题材也比较常见。而且，西方电影也对这样的传统主题比较感兴趣。

漫画和动画中的故事叙述

将所有的日本动画都说成是单一的模式，这是一种误解——绝对多样性的主题，使日本动画更像是创作的平台。打开思路，减少毫无益处的狭隘定义。主题的多样性是日本动画的故事叙述很难有确切定义的原因。

如果自己确实是日本动画的狂热爱好者，你会发现日本人在故事叙述方面，有着与西方人迥然不同的视角。这种情况不仅仅存在于日本漫画和日本动画，也存在于其他的故事叙述形式之中，如文学和电影。亚里士多德关于故事框架的经典理论，仍然在大多数普通的日本动画的情节主线中找到痕迹，这样的处理手法显然不同于现在的西方。归根结底，是东西方在历史背景、社会习俗和社会见解的表述方式上，存在着极其重要的文化差异。

· 儒家思想

儒家思想来源于中国圣人孔子的教诲，是伦理道德和哲学思想的结构体系。它是关于道德、社会、政治和宗教思想的复杂的思想体系，在亚洲文明进程中产生了影响。谦恭与尊重是儒家思想的教育核心，它的精髓反映在东方文化的方方面面，包括日本漫画和日本动画。例如，艺术家往往喜欢选择带有某种程度自卑的"不情愿的英雄角色"(reluctant hero)，他们相信，这样的人物角色能够散发出比较明显的谦逊的感觉，因而人物角色具有更高的品行。家庭价值观和尊老观念也是儒家思想关键的伦理道德，家庭生活的重要性往往在日本动画里得到强化。

· 传统

日本是众所周知的傲慢的国家，日本人尊重自身独特的历史。他们偏爱自己的风俗与传统，以十分独特的方式，将最为现代化的生活与古老的传统融合在一起（如果曾经看见身穿和服的女孩在用高科技的手机打电话，您就会明白这一点）。对传统的自豪感常常流露在日本的动画中：从茶道到驱魔节，从漂亮的艺妓到盛开的樱花，日本文化中每一种著名的传统都利用日本动画进行了表现，这也是日本动画清晰地烙上日本特征的原因之一。

· 战争

第二次世界大战结束后才产生日本漫画（就现代意义的漫画形式而言），因此，许多观察者认为，日本漫画的诞生与战后日本的集体心态有着内在的联系。冲突、死亡、受苦、悲伤，这样的主题往往出现在日本漫画和动画上（如《福音战士》《阿基拉》《翼神传说》《最终兵器彼女》）。类似世界末日般的心态，被认为是日本忍受二战现实战争的痛苦的直接反映（如原子弹、美国轰炸东京），是一种仍然在其民族艺术产品可感知的情绪，甚至在某种程度上还带有存在主义的世界观。

· 教育

在很多东亚国家，学术界发挥着极其重要的作用。日本是其中学术最为严格的国家之一。与西方大多数相同的大学相比，日本的大学在某种程度上更加精英化。对于多数学生，学生的生活并不是有趣的时光。这样的现象在绝大多数的日本校园漫画和校园动画中都表现出来。学生经常为考取更好的成绩而拼搏，所有的时光都消耗在为失败而担忧，为缺乏前途而担忧（例如《纯情房东俏房客》《人形电脑天使心》《笑园漫画大王》）。多数日本人都体验过严格的学校教育体制，因此，这也就成为一个令日本人有着切肤之痛的、十分辛酸的大众性话题。

挑战成见！

许多旁观者往往不愿意接受日本动画。他们认为日本动画仅仅是少年"御宅族"（otaku，即过度沉迷漫画与动画的表现形式）所追求的毫无价值的东西。也不难看到，从表面上看，日本动画确实看似没完没了地、机械刻板地重复相同的、令人厌烦的印象：小女孩佩带大型枪支，一群身穿迷你裙的娇小女生，奇特的机器人，等等。当上述制作达到技艺高超的境界的时候，最伟大的动画往往开始挑战这些思维惯势，追求更为伟大的创意。它们依靠的是强烈的人物塑造和扣人心弦的故事叙述，而不再是丰满肉感的漂亮小妞儿。对于灵感，今敏（《千年女优》《妄想代理人》《未麻的部屋》）和宫崎骏（《天空之城》《幽灵公主》《千与千寻》）两人的作品是两座大山。作为成功的日本动画导演，他们拒绝遵循传统。

这并不是说就不能再创作娇小女孩和大型枪械的动画片。毕竟，日本动画的信条之一就是制作无足轻重的娱乐玩笑。但是，为了让自己的动画故事能在不断增长的观众群里脱颖而出，为什么不考虑设计一些摆脱陈规的、新颖独特的人物角色？为什么不讲述一个出乎观众意料的故事呢？

▼ **学生生活**：青春的骚动，初恋，友谊，这样的主题与我们所有的人都直接相关，也是日本漫画和动画艺术家获取讨人喜欢的主题的灵感来源。

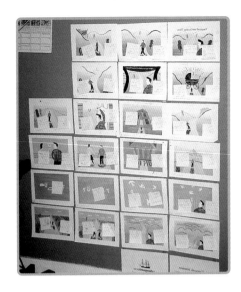

故事板可能是任何动画片制作过程最为关键的部分。它是文字脚本与最终成品的桥梁。故事板是最后确定文字脚本（而不是比较简单的对白），设置视觉效果和节奏的地方。场景中的每个镜头都用单帧画面展示，"摄像机"的移动也要确定下来。在真人电影中，故事板对动作拍摄的指导作用比较随意，因为在拍摄阶段可能还会根据不同的条件而进行调整。例如，尝试不同的拍摄角度，或者改变拍摄的地点。拍摄真人电影，可以迅速地作出各种调整，如果有必要，还需要重拍，再编辑成为导演想象中的方案。但是，在动画制作中，像真人电影这样的奢侈想法是不会出现的。

▲ **整体检查**：将各块故事板固定在墙上，整体检查将要制作的片子。

34 故 事 板

- 故事板的准备
- 故事板的语言

确定方案

在二维线性动画，甚至是在三维动画中，制作工作开始之前，所有的方案都必须确定下来。需要将每个场景绘制成图表，精确到秒钟的时间，每秒影片都至少绘制12帧画面，因为这样做可以免去许多不必要的绘制。

不像电影剧本，动画片的故事板并不存在工业化的标准格式。最初，每块故事板都是用单张卡片绘制，卡片可以钉在一块裱好的大墙板上，这是"故事板"名称的由来。由于各种片子都有一定的长度，这些故事板往往占据很大一块空间，但是它们能让整个制作团队对故事板一目了然。而且故事板更容易调整故事的发生次序和节奏。索引卡也是制作自己的故事板的理想媒介。不使用的时候，很方便将索引卡整理归档，还可以在卡片背面标上补充的注释。要不然，也可以将一张信纸裁成故事板形式，大小比例和自己计划制作的影片比例相吻合即可（3:4或者16:9）。

在一块横向的故事板上，至少应该划成6块空间（横3块竖2块）。在故事板顶端留出装订的位置。沿着故事板的底部，标上影片的名称，即使仅仅是工作上暂定的名称也行。还要留有标注页码、场景号、时间长度的位置。

为了制作故事板，需要将文字脚本分解为"镜头"或者"时间段"。在第一次制作的时候，您可能同时担当文字作者、导演、动画制作者，而且对自己想要的效果有了一个清晰的想法。对于专业水准的动画制作来说，制作故事

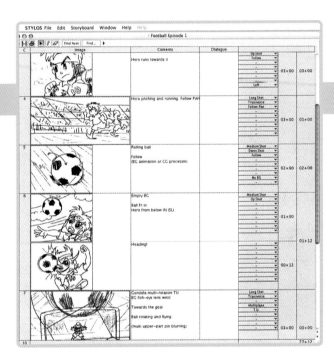

▲ **动画制作专用程序**：有些程序，如Stylos，整合有各种故事板制作模块，它们与曝光表、其它模块直接相联。可以在纸上手绘草图，然后通过扫描生成电脑图像；或者直接运用软件进行数字化创作。

板的艺术家，是在导演的指导意见下展开工作的。导演负责解释影片剧本，并且加进自己对影片的期望效果。写得好的脚本没有说明镜头移动的具体内容，但是暗示镜头的存在。例如，如果脚不提到："当Hiro从人群中走过时，我们紧跟着他。"就是说，镜头从侧面拍摄或者从头部俯拍，进行跟踪拍摄，是一个跟拍镜头或者是一组固定镜头。这些都是导演必须在故事板每张画面上确定、展示的内容。必要的时候，还要标明移动镜头、道具和演员的视觉指示，以及任何与拍摄有关的对白。

可以用铅笔、墨水、马克笔绘制故事板。如果动画艺术家觉得适合于清晰表达导演的意图，他甚至可以运用任何东西进行绘制。

1. 特写：从坛子里用手舀出奶油。夸张的音响效果，像是拔出被淤泥吸住的靴子的声音。2秒（48帧）。

2. 近景：表示手快速地擦过脸部。夸张的声音特技。3.5秒（84帧）。

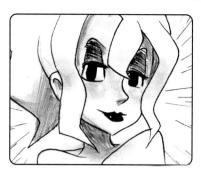

3. 脸部特写，发光的声音效果：悦耳的风声或者火花的声音特技。2.5秒（60帧）。

4. 最大远景：静止的画面。拥挤嘈杂的声音特技。3秒（72帧）。

5. 远景：低角，斜角。拥挤嘈杂的声音特技。1.5秒（36帧）。

6. 远景斜角：门打开。风吹开门的声音。拥挤嘈杂的声音特技，所有声音突然停止。3.5秒（84帧）。

7. 中景：慢慢地从脚部向头顶仰拍。Big spender类型的音乐，人群低声的说话声。7秒（168帧）。

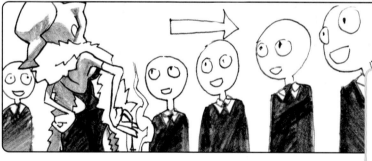

8. 中景，摄像机摇向右侧：镜头跟随她从崇拜者人群走过。声音和音乐继续。5秒（120帧）。

动画短片的故事板：短片中有声音效果，但没有对话，在电脑上只需运用12帧制作而成。每一帧画面都有文字注释，内容包括动作、镜头、声音，以及拍摄时间的长度。

9. 大特写：面部正在融化。发出塑料在热作用下起气泡的声音。1.5秒（36帧）。

10. 香水瓶的特写：跟踪在原来位置上的奶油坛子。静音。3秒（72帧）。

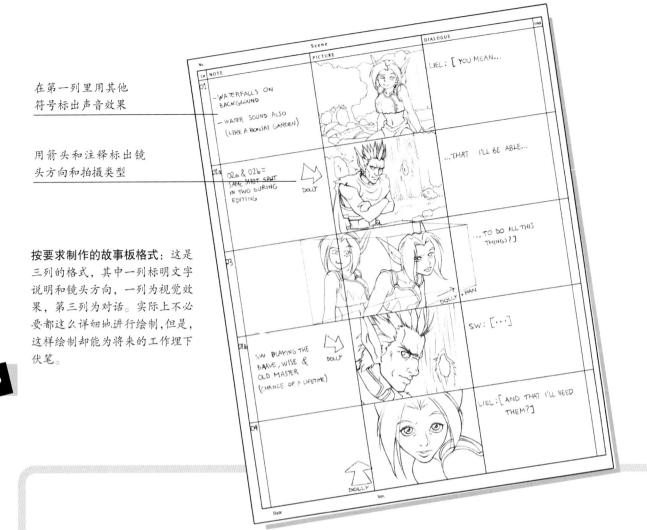

在第一列里用其他
符号标出声音效果

用箭头和注释标出镜
头方向和拍摄类型

按要求制作的故事板格式: 这是
三列的格式,其中一列标明文字
说明和镜头方向,一列为视觉效
果,第三列为对话。实际上不必
要都这么详细地进行绘制,但是,
这样绘制却能为将来的工作埋下
伏笔。

动态脚本

对于每一个镜头和每一个场景,一旦尽自己所能
绘制好故事板和计算出片长,就需要检验它们能不能
实现。因此,您就需要制作一个动态脚本。动态脚本
是一种增加对白的录像版本。

如果已经拥有录像机和三脚架,而且使用索引卡
作为故事板,您就可以拍摄各帧画面,实时记录对白。
如果计划自己录制所有的声音,甚至不需要召来原定
的声音演员。只需要将卡片钉在故事板上,确保按正
确的帧进行拍摄,保证每帧镜头所需的时间长度。大
多数DV摄像机能够显示用mm: ss: ff(即分钟:秒钟:
帧数)表示的时间码,因此可准确地计算每个镜头的
时间,与此同时记录对话。您可能喜欢将画外音的录
制分开进行,而集中精力记录影像。要不然,运用一
台固定的数码摄像机,从简单的编辑软件(如苹果电

脑的iMovie和Windows中的MovieMaker)中输入图
像,按照时间轴将图像准确地编辑为连续镜头,添加
画外音。作为动画艺术家,您更需要将扫描仪与电脑
相连接,这样,就可以采用与固定的数码摄像机相类
似的输入方法。

无论使用哪种方法捕捉声音和图像,关键是重放
镜头,以便检查片长和节奏。片长是客观的:它要么
符合预定的长度,要么就不符合。节奏,如果场景太
长或者太短,它就显得比较主观化,需要有多种选择
或者其他的反馈。归根结底,节奏是由导演决定的。
一旦对故事板和动态脚本感到满意,就可以将所有的
信息都转换到曝光表,进入绘制成千上万帧画面的阶
段,它们是您的动画片所必须的画面。

曝光表

曝光表是卡通渲染的一个重要部分，即使是数字化动画制作也是同样道理。表中罗列出每一帧绘制好的或者将要绘制的画面，还有对白和嘴型，摄像机的用法说明等等。制作精确的曝光表，需要有准确的故事板和动态脚本。在此阶段所确定的速度，将决定所需要绘制的帧数。在制作动态脚本阶段，重要的是，导演需要知道一个动作占据多长时间，因为导演借助故事板所理解的内容，未必能转换为实际的逐帧的动作。大多数数字动画技术程序都有自己版本的曝光表，都是建立在简化制作工序的基础上，尤其是针对从传统动画制作转变过来的制作者。对于增加帧或者删除帧而产生的自动调整，数字化的曝光表更具备灵活性。

1. 有关声音效果的注释，这种声音效果必须在编辑阶段添加进去。

2. 对白是按照语音的方式进行标注，有时候还勾勒出嘴型，与速度相对应。此表是为拍摄影片作准备的。

3. 标上胶片的序号，与每一帧相对应。层2曝光"两次"，也就是说，每张胶片被曝光两次。此层最具动感，包括嘴型、眼睛和呼吸等。

4. 镜头说明摄像师在8区摄制，并在15区作标记。这等同于近景。镜头拉出这段连续镜头。

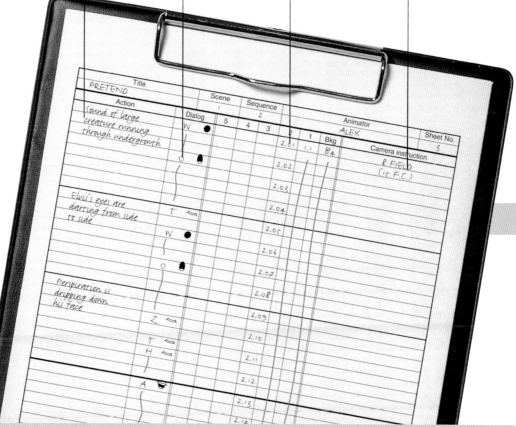

运用软件制作动态脚本

▶ **苹果电脑的iMove软件**：所有苹果电脑或者iLife软件包都带有这款软件。通过这款软件，可以输入静帧或者录像影片，便于制作为动态脚本。可以从数码相机或者扫描仪获取静帧，通过iPhoto输入到iMovie中。画外音可以直接录制进入这款软件里。

▲ **片长**：在iMovie软件中简单地双击时间轴上的图像，调整用秒钟和帧数表示的时间长度，就可以调节每幅静态图像的片长。对于PAL格式，输出帧数为25帧每秒，而NTSC则为30帧每秒。

为自己的动画片撰写文字脚本或者电影脚本，是将故事构想转化为现实的首要步骤——有可能还是最重要的步骤。电影脚本将故事情节放进一种格式里，让每一位参与动画制作项目的人，从配音到艺术家，都可以运用和理解这种格式。电影脚本有着不同于小说写作的特殊的格式与风格。重要的是，我们需要学习和理解这些格式与风格。

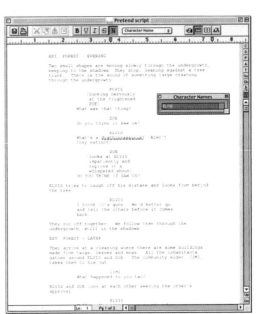

使用软件：

Screenwriter 2000软件预设了（可编辑修改）写作指南（即类型模块）和快捷键，使得脚本写作和动画格式化更加容易操作。除此之外，它的工作桌面与标准的文字处理软件没有什么不同。右侧的序号表示一段对白。

脚 本 写 作

- 撰写脚本
- 对白的重要性
- 按工业认证的格式准备文字脚本

格式

如果您身兼动画项目的执笔者、导演和动画制作人，那么，使用标准的电影脚本格式并不是特别重要，因为您是唯一需要明白脚本内容的人。但是，如果您打算像专业人士一样认真对待动画项目，那么，按照工业认证的格式进行书写，就显得至关重要——尤其是当您计划出售自己的脚本，或者为自己的项目争取资金的时候。

使用正确的电影脚本格式，比任何其他写作规则都重要，因为需要明白脚本的人，只会采用一种可接受的方式阅读脚本。还好，您不需要任何专用的或者特殊的软件。有两种程序（Final Draft和Screenwriter 2000）被业界广泛使用，其格式也像您自己书写的格式一样。由于这些软件包绝对是大家引以为荣的文字处理软件，您可以选用任何一款来设置边界和模版。如果能创建和保存具有风格特色的模版，那是更好的做法。

表现形式

对于一切脚本行文和艺术创作来说，学会运用正确的方法，不仅使工作变得轻松，而且也表明花了工夫去学习研究，为自己的成果增加可信度。但是，除了使用正确的格式之外，写好脚本还有更多的方法。某些准则是必须遵循的——不一定都应用于动画制作中——确实像真人电影脚本那样书写方便，而且随后也容易进行任何改动。脚本写作最大的优势之一，是不需要大量的描述。您是为视觉媒体准备材料，所写的许多内容，其实和道具或者剧情的说明差不了多少。这些材料都是作为导演的指南，因此，如果导演是您本人，您肯定知道所想要的东西。如果导演换成别人，他们就有可能忽视大部分的东西，而是按照他们自己的理解去解读故事。关键是，您要为制作故事板的艺术家提供足够的信息，以便他们产生最为原始的想法。

对白

　　剧本的主体应该是对白。除非您是制作一部无声影片，但是无声影片也同样需要剧本。合理而自然的对白写作，是区分作者优劣的关键（《妄想代理人》和《杀戮都市》是最好的例子）。要写出精彩的对白，必须聆听人们是怎样交谈的：在火车，在酒吧，在超市，任何地方都可以倾听——甚至包括听电影。

　　除了聆听，您还需要阅读大量的剧本。书店一直在销售流行电影的剧本。但是，这些剧本往往是最终完成的电影的文字本，而不是拍摄用的脚本。这些电影剧本也不是用标准格式印刷出版的。本书提供几个网站，它们提供有准确的脚本形式，可供下载为PDF格式，注册为教育用途——这意味着您可以阅读、研究这些脚本，但不能直接使用或者复制它们（参见右侧网络连接提示栏）。

　　一旦具备脚本的基本概念，就开始脚本写作吧。写作是真切感受脚本作用的唯一方式。"不知道正确格式"不能成为您怠工的理由。以后很容易对格式进行修改，因为您到那时已经完成了几份草案。如果您还没开始，您要么是天才，要么就是愚弄自己。所以，开始在这里写下对白吧。

脚本版式：

　　由于所有的脚本都来源于打字输入，其格式经过标准化后演变为非常简洁的方式。甚至在电脑上，脚本版式往往采用Courier字体，单倍行距（12磅×12磅的间隔），首行缩排是从纸边开始计算，如图所示。

场景标题：标明场景发生的地点和时间。用大写字母标注。

剧情：场景中发生的情节。用现在时态表述。

附带说明：这是舞台指示。动画制作比真人电影要多见。

角色名字：大写字母标注，另起一行，与前面的剧情或者角色以一空行隔开。

对白：即角色所讲的话。

```
EXT. FOREST — EVENING
Two small shapes are moving slowly through the undergrowth,
keeping to the shadows. They stop, leaning against a tree
trunk. There is the sound of something large crashing
through the undergrowth.

                  ELVIS
         (looking nervously
          at the frightened
          ZOE)
      What was that thing?

                  ZOE
      Do you think it saw us?

                  ELVIS
      What's a dyathinkasaurus?  Aren't
      they extinct?

                  ZOE
         (looks at ELVIS
          impatiently and
          replies in a
          whispered shout)
      DO YOU THINK IT SAW US?
ELVIS tries to laugh off his mistake and looks from behind
the tree.

                  ELVIS
      I think it's gone.  We'd better go
      and tell the others before it comes
      back.
They run off together. We follow them through the
undergrowth, still in the shadows.

EXT. FOREST — LATER
They arrive at a clearing where there are some buildings
made from twigs, leaves and moss.  All the inhabitants
gather around ELVIS and ZOE.  The community elder, JIMI,
takes them to his hut.

                  JIMI
      What happened to you two?
ELVIS and ZOE look at each other seeking the other's
approval.

                  ELVIS
      Well... We wanted to go to the edge
      of the world, just to see where it
      finished but we didn't find it
      because... because...

                  ZOE
      There was a beast there that
      entered our world.
```

无论是动画片还是印刷品，任何故事中最为关键的元素都是人物角色。人物角色是观众认同的元素：经常出现的人物角色可以留住观众的兴趣。但是，如何提供令人信服的人物角色？设定人物角色不仅仅是为人物角色画上漂亮的头发和怪异的服饰。角色需要有观众能够识别的个性。在西方脚本写作中，重点往往放在利用原型角色之上，亦即众所周知的"英雄的旅程"。这是心理学家荣格(C.G. Jung)的研究成果。他认为，原型是原始的典范，我们作为人，在原始典范的基础上都被改变了。他将这种思想应用于分析传统的故事叙述。这项研究，后来被约瑟夫·坎贝尔(Joseph Campbell)在他具有重大影响的书《千面英雄》（1949年）中得到进一步发展，又被剧本作家克里斯托弗·沃格勒(Christopher Volger)在他《作者之旅》（1992年） 书中提炼其中的精华。

人 物 设 定

- 建立人物角色档案
- 首先绘制创意草图
- 绘制操作性指南

塑造新颖的人物角色

虽然原型可以作为人物角色和故事情节的绝佳基础，赋予他们广受欢迎的艺术感染力，但是，日本动画还具有自身的特征，亦即具有以各种形式出现的固定的人物角色样式。本书后面部分讲述了相关内容，其中的创意和技术不仅设定人物角色的外貌，还塑造了人物角色的个性。

为自己的动画作品塑造一种个性，最好的方式之一是建立人物角色档案材料（见对页）。由于这些材料是人物角色的档案，您可以编写他们完整的个人履历，让角色似乎是真实的某个人：他们的家庭、学校或者工作的细节，他们的爱好和厌恶，还包括您认为能让角色更加真实的任何素材，即使不会在动画影片或者故事情节中采用任何的信息。完全可以饰演一次角色模拟会谈，毕竟，动画制作者在用铅笔绘制的时候经常会自己扮演这个角色。

就像所看见的，塑造人物角色是一个复杂的问题，需要进一步阅读才能完全理解。

模式

"英雄的旅程"背后隐藏的前提是：每个故事都有一个清晰的模式，特殊的原型人物往往在关键时刻出现。令人感兴趣的是，在这种模式中，如果需要的话，不同原型可以被糅进同一个人物角色里，因为这些原型都是每个人实际上存在的人格侧面。从本质上说，我们都是自己的故事的英雄，而且，在我们巧遇的或者互相影响的每个人的故事当中，我们还扮演着其他的原型角色（或多或少）。

最常见的原型角色有：
英雄（故事的主人公）
卢克天行者(Luke Skywalker)、佛罗多(Frodo)、大力士(Hercules)、蜘蛛侠、超能勇士(Neo)
智者（有智慧的人，英雄的向导）
奥比·温(Obi-Wan Kenobi)、甘道夫(Gandalf)、莫菲斯(Morpheus)、魔法大师默林(Merlin)
守门卫兵（考验英雄解决问题的能力）
大蜘蛛(Shelob)、人鱼女妖(Sirens)
使者（帮助和通知英雄）
赫尔墨斯(Hermes)、洛伊斯·蓝(Lois Lane)、山姆(Sam Gamgee)、圣魔(Trinity)、桑丘·潘沙(Sancho Panza)
变形人（考验和干扰英雄）
神秘(Mystique)、特工史密斯(Agent Smith)、咕噜(Gollum)、斯派克(Spike)、魔女玛塔(Mata Hari)
恶作剧精灵（喜剧性调剂作用）
小兔子巴格斯(Bugs Bunny)、兄弟兔(Br'er Rabbit)、机器人C3PO(C3PO)
幽灵鬼怪（坏家伙）
达斯·维达(Darth Vader)、伏地魔(Voldemort)、萨茹曼(Saruman)

混杂的创意：

混杂创意是日本动画设计中最为有效的类型。把这种创意融合西方娱乐中可识别的元素，足以迎合更多的西方口味。幻想作品和科学故事是日本动画成功的两种类型，对页的人物设定是其中的例子。

设定人物角色的有效方法是观察生活。坐在公共场所——如咖啡馆、超市和运输终点站——观察人群，这是一个富有成效的工作方式。倾听陌生人的交谈，也能得到许多鲜活的材料。随身带着小速写本、笔记本，或者数码相机，写下笔记和视觉参考素材。慎重对待自己观察生活的方式！

人物角色档案材料

对于设定栩栩如生的人物角色，档案材料将提供一切需要的细节。动画制作者往往不是脚本写作者（反之亦然），因此，档案材料中的信息，是动画艺术家用于创作人物角色的外貌的信息。人物角色应该是什么样子的，诸如身高、头发和眼睛的颜色、服饰等等之类的细节，脚本写作者应该给出准确的描述。写作者的描述有助于动画制作者设计角色的面部表情和身体运动。如果动画艺术家和脚本写作者是不同的人，他们还必须对角色最后定型的外貌达成共识，双方都要有反馈意见并提供相关信息。如果是"唱独角戏"，脚本和人物设定比较容易统一；但是，使用人物角色档案表，对于检验动画创作的构想仍然有益处。

▶ **李丽丝的角色档案材料**

脚本作者给人物角色的外貌和衣着设定了非常特殊的细节。在典型的日本少女动画中，这样设定的外貌和衣着比较突出；而西方艺术家在处理衣服和表情时，则往往会表现得比较暗淡，比较丑陋。

名字：李丽丝

昵称：Lili，Lilis，Riri，Ririsu

性别：女

年龄：16岁

生日：12月17日

身高：159厘米

体重：55公斤

头发颜色：偏粉红的红色（受光线影响）

眼睛颜色：红色

服饰：便装，朋克风格或者哥特风格，紫红色条纹短袜或者护臂，钥匙项链

喜欢颜色：红色，粉红，紫色，黑色，白色

职业：中学生

喜欢科目：文学、艺术、哲学

爱好：神秘的东西，哥特式的魔幻故事，天空，闪烁发光的物体，鸟儿（尤其是鸽子），甜食

厌恶：过分鲜艳的颜色，喧闹的嘈杂声，惹人讨厌又傲慢自大的人

本领/能力：魔力来自脖子上的钥匙，这把钥匙几乎可以打开任何锁头。

个人特点：李丽丝是一个有实力的人物角色，但是她从不大声说话，也没有攻击性。不管受到什么苦难折磨，她都能平静地、非常自信地面对。

她对周围环境保持警惕，在危险的条件下懂得如何作出反应，确保自身的安全。

在坚强的外表下，她隐藏着某些弱点。她太天真，曾经信任背叛自己的人，所以后来她又变得小心谨慎，不相信其他人，导致十分孤独。当有些事情真真正正地刺痛她的时候，如失去父母，她自然而然地流下伤感的泪水。

她非常独立自主，但离群索居。独处的时候心平气和，只有在必要时才开口说话。

李丽丝没有特别的追求目标，每天都生活在找寻目标之中。

解开脖子上钥匙的谜团，将会得到她想要的答案。

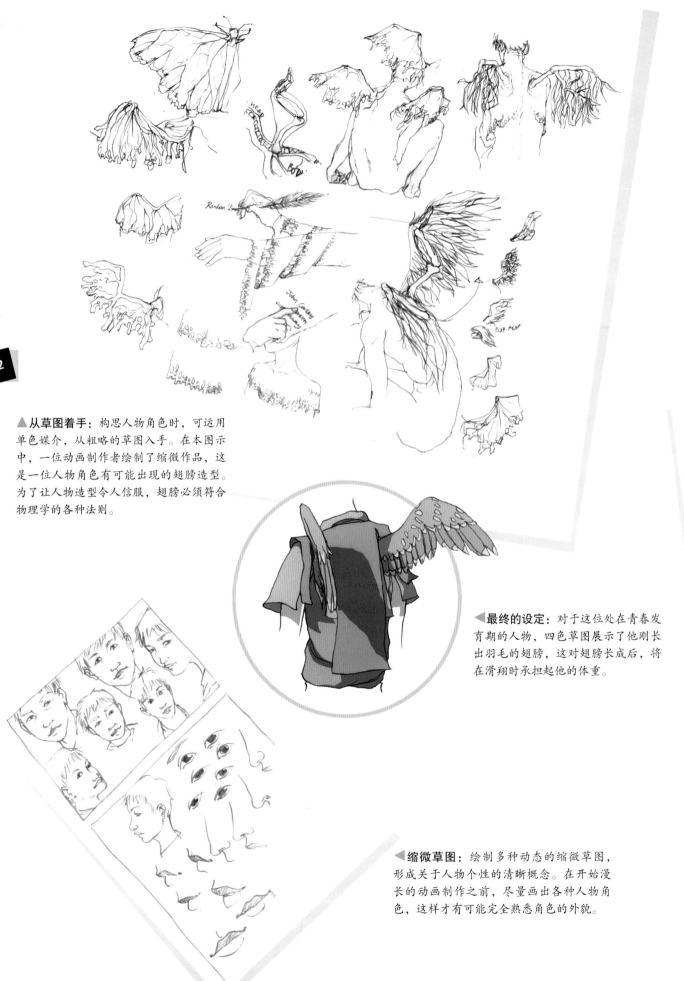

▲ **从草图着手**：构思人物角色时，可运用单色媒介，从粗略的草图入手。在本图示中，一位动画制作者绘制了缩微作品，这是一位人物角色有可能出现的翅膀造型。为了让人物造型令人信服，翅膀必须符合物理学的各种法则。

◀ **最终的设定**：对于这位处在青春发育期的人物，四色草图展示了他刚长出羽毛的翅膀，这对翅膀长成后，将在滑翔时承担起他的体重。

◀ **缩微草图**：绘制多种动态的缩微草图，形成关于人物个性的清晰概念。在开始漫长的动画制作之前，尽量画出各种人物角色，这样才有可能完全熟悉角色的外貌。

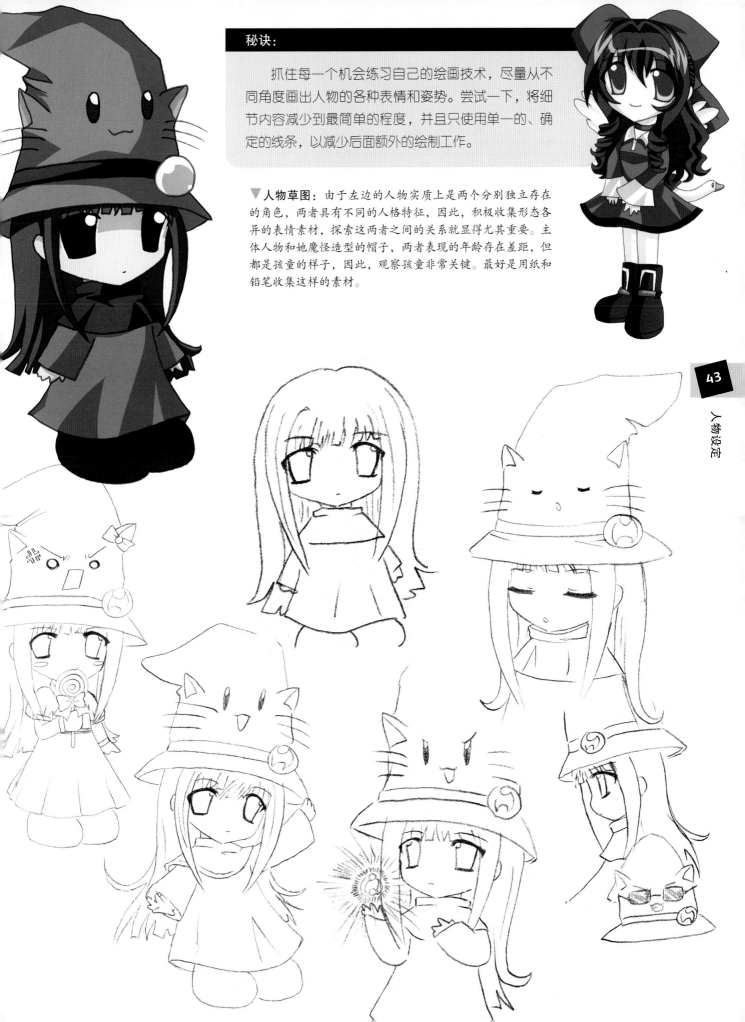

　　抓住每一个机会练习自己的绘画技术，尽量从不同角度画出人物的各种表情和姿势。尝试一下，将细节内容减少到最简单的程度，并且只使用单一的、确定的线条，以减少后面额外的绘制工作。

▼ **人物草图：** 由于左边的人物实质上是两个分别独立存在的角色，两者具有不同的人格特征，因此，积极收集形态各异的表情素材，探索这两者之间的关系就显得尤其重要。主体人物和她魔怪造型的帽子，两者表现的年龄存在差距，但都是孩童的样子，因此，观察孩童非常关键。最好是用纸和铅笔收集这样的素材。

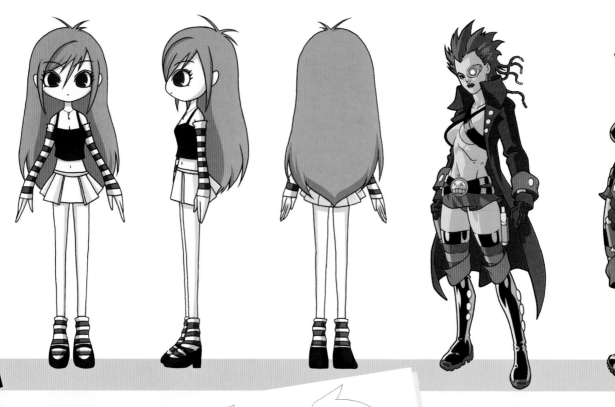

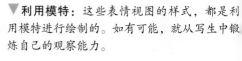

▼ 利用模特：这些表情视图的样式，都是利用模特进行绘制的。如有可能，就从写生中锻炼自己的观察能力。

高兴

郁闷

烦恼

决心

狡诈

警觉

关心

愤怒

酣睡

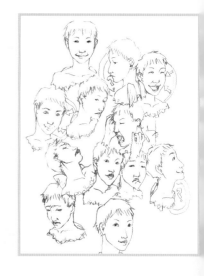

◀▼ 表情视图：对于人物角色，不否使用他的单独而完整的个人履历还需要探索丰富多彩的情感流露和表情。这些情感和表情，有助于弥塑造人物个性欠缺的某个方面。

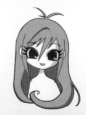

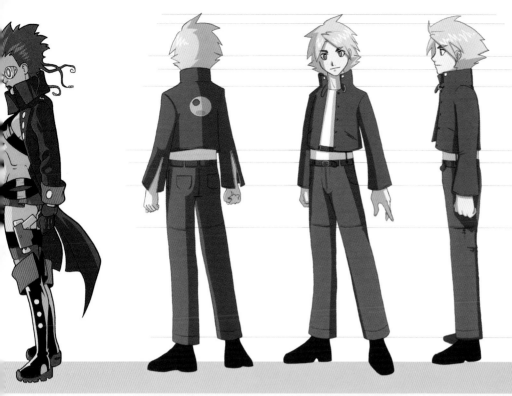

◀ **全身视图**：全身视图是人物设定过程中，尤其是在二维动画制作中，一个关键的部分。在角度转换时，辅助线有助于确保比例准确。如果人物角色有数种不同的服饰变换，全身视图都应当表现出来。绘制三个不同的视图是最低的要求。背面视图和四分之三视图具有同等的参考作用。

▼ **细节描绘**：包括草图中的细节描绘。

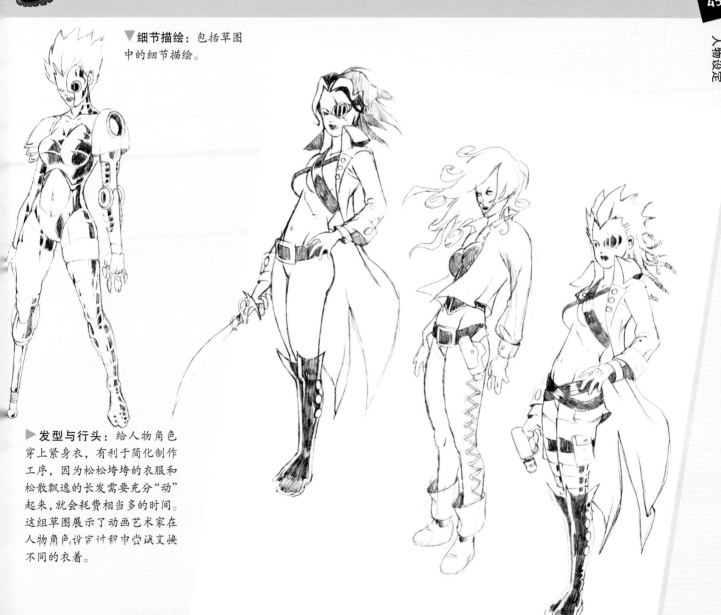

▶ **发型与行头**：给人物角色穿上紧身衣，有利于简化制作工序，因为松松垮垮的衣服和松散飘逸的长发需要充分"动"起来，就会耗费相当多的时间。这组草图展示了动画艺术家在人物角色设定计划中尝试变换不同的衣着。

人物设定

基 本
动画技巧

今天的动画片虽然绝大多数都是用电脑进行数字制作，但制作者仍需要有基本的手绘能力和动画制作技巧。电脑减少了大量的工作，尤其是诸如上色之类劳动密集型的重复性任务，它却不能取代关键性的手绘技术。本章内容涵盖了各种各样的基本动画技术，可运用于任何二维动画制作，包括在纸上手绘和用绘图板和铁笔进行数字化输入。关键帧、行走周期、面部动作、嘴型和声音对位，还有以最少的工作完成具有同样效果的简易方法，等等，掌握这些方法之后，您就能制作接近专业水准的动画片。

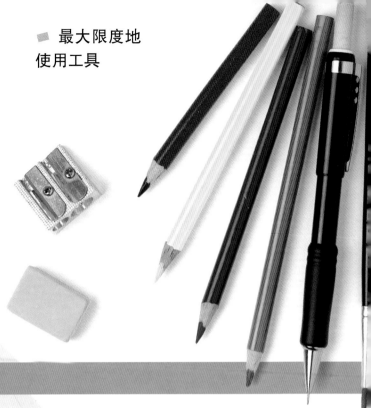

动画片的基本制作方法，在过去整整一个世纪里几乎都没有什么变化，但是，涉及其中的许多工具都有了相当的发展。电脑介入制作工艺的流程当中，减少了制作过程的某些环节，使制作人员将更多的时间和精力集中在动画制作过程本身。不管是哪种制作方法最适合，必须确保选用正确的制作工具。

最大限度地
使用工具

有孔动画板与动画定位纸

在纸上制作动画的时候，必须使用有孔动画板。动画定位纸通常有三个钻孔，可以将前后帧精确对准。将动画定位纸放置在有孔动画板上，就可以快速地翻动帧画面，确保帧流畅地过渡。

动画制作者一般是把有孔动画板固定在平台扫描仪上，以确保在随后的数字化处理时每一帧都能精确地对准。这样做可以加快扫描速度，避免不必要的误差和不必要的调整。专业工作室使用的扫描仪带有送纸器（类似复印机）和相应的软件，可以自动地对齐有孔动画板上的钻孔。

铅笔与橡皮擦

在动画制作中，一般推荐使用活动铅笔。这种铅笔干净，耐用，笔触流畅。应当选择比较柔软的铅笔，原因是为了确保动画完美流畅，每幅画面都需要作出许多调整亦即要有很多的删除动作。柔软的油灰橡皮泥是理想的选择，它们不会在纸上留下痕迹。

制作者会使用彩色铅笔，标注画面的某些局部，如需要渲染的区域。在随后的扫描过程扫进彩色铅笔的标注可以作为帧画面上色的指南。

灯箱

在纸上产生动画效果，灯箱是一个关键性的工具。将动画定位纸放在灯箱上，可以马上看到数帧动画画面，而且便于预测下一张画面是什么。在此，可利用有孔动画板，确保每帧画面准确对齐。为动画制作者设计的灯箱，最明显的特点是配备有一块可以转动的盘，当动画定位纸固定在有孔动画板上的时候，可以很方便地进行绘画。动画制作软件一般采用"透视模式"的功能，模仿灯箱的作用。（参见第60页）

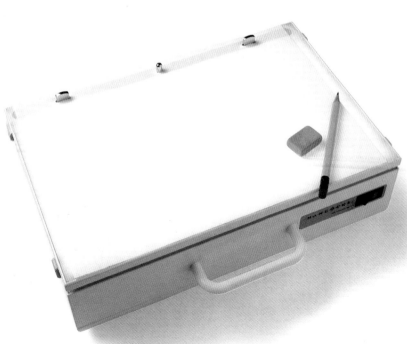

动画制作的胶片与颜料

从传统意义上说，动画制作是在透明的醋酸酯胶片（也叫赛璐珞片）上进行的。将单帧画面的线稿拷贝到透明胶片上，再给画面涂上颜色。由于电脑动画制作技术的出现，这样的技术已经少见了，只是在某些动画制作公司中存在。

制作者秘诀：利用镜子

许多动画制作者使用镜子，小镜子可以放置桌面，方便观察面部表情，大穿衣镜还可以观察全身运动。如果有适合的参照，就更加容易准确地捕捉动画的动作，确定人物角色应当如何运动。

数码图像和录像机

在制作动画片的时候，数码摄像机有许多有效的用途。首先，数码摄像机有助于获取可供参考的素材——您可以从不同角度对自己或者朋友的运动形象进行摄像记录，然后和自己制作的动画片一起对比播放。这样做要比使用镜子更加方便有效，而且不必要打上灯光。

其次，采用"动作影描"的技术，这段影片可作为二维动画的基础。动作影描技术需要从现有的片子中影描人物的运动，以便制作出十分准确的二维动画效果。这种技术最初通过灯箱投影电影画面，现代电脑的解决方式使之更加容易操作。

最后，数码静止摄像机是获取参考图像的理想方式，它可以从背景，从环境，从家庭物品，还有从许多其他物品中获取参考性图像。尽可能从不同角度拍摄场景和物品，充分发挥这种设备的优势。

电脑和软件

现在，电脑是日本动画的技术支柱。电脑让制作者更加容易制作出接近专业水准的日本动画，即使是初次尝试者都很方便操作。像Flash和Toon Boom Studio这样的软件，已经简化了动画制作的工序，而且也方便制作适用于网络播放的动画短片。几乎所有的动画制作软件，既适用于苹果电脑也适用于PC电脑，因此，电脑的选择只是个人的偏好和根据个人的财政状况而定。大尺寸的显示器和快速的芯片则是关键，所以，像苹果电脑iMac是比较好的选择。

最重要的外围设备是绘图板。这种产品尺寸各异，价格也不一样，Wacom算是市场的领头羊。这样的工具让您可以直接在软件上进行绘制，像驾驭一支钢笔一样，工作起来比较自然流畅。

在艺术理论中，这是一门由来已久的训练课程：我们所见的每一件物体，都可以分解为简单的几何形，几何形组成同一实体的造型。人体具有复杂的结构，但是，如果把人体看成是由球体和柱体的拼接物，会更加容易从内心理解人体结构，随后的描绘也就更加流畅。勾勒出"人体模型"的技法，几乎等同于创作连环漫画、日本漫画和动画，而且在作品完成之前，这种技法还有助于表达创作的核心思想。

■ 将人物分解为基本形
■ 将细节最少化

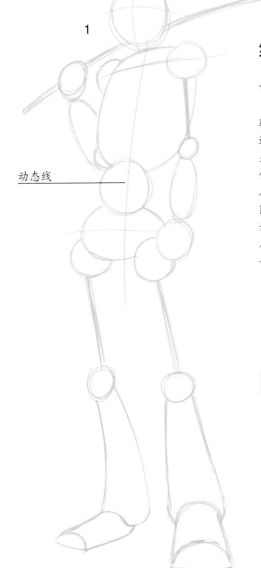

1

动态线

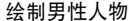

2. 初步勾勒

在人体模型的顶层创建新的图层，大致勾勒出轮廓。此时，细节并不重要，仅仅用铅笔处理一下，将初步想法画下来即可。为了取得一种精细的铅笔的效果，可以将画笔的流量或者不透明度减弱至50%。

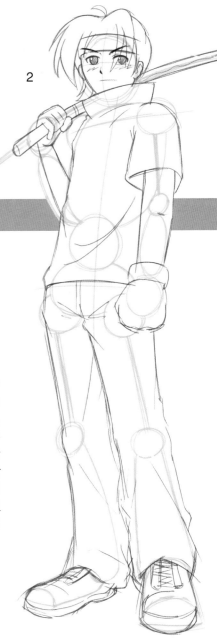

2

绘制男性人物

1. 基本形构成的人体模型

您可能希望用手绘的方式创作完成步骤1和步骤2，再将草图扫描到电脑，继而进行描边、着色。如果是在电脑上创作，先打开Photoshop软件（或者自行选择数字化图像处理软件），采用基本形，着手对人物姿势勾勒轮廓。由于人体曲线相对圆滑，理想的做法是，坚持采用简单的圆形和长椭圆形塑造整体形状。切记，您是在塑造一位男性人物角色，必须保证比例合理，肩膀宽阔，臀部瘦直。

制作者秘诀：动态线

动态线蕴含着身体姿势的力学原理——它是一根想象中的线条，贯穿着人体内部。对于有些动画创作者，在绘制一个运动的人物时，动态线是他们最基本的标记。身体各部分沿着这根线分布，同时也表明了这根线的走向。

3. 擦除人体模型

一旦草图处理到位，就可以擦除人体模型所在的图层（或者仅仅将它搁置一边，隐藏可见图层）。

4. 数字化描边

这个步骤取决于您计划花多少时间来处理——切记，可以逐帧进行描边——对新创建图层上的草图进行数字化描边。尽量保留最少的细节（不要超过本例子中的细节描绘）。

4

5

6

5. 上色

创建一个新图层（或者每种颜色创建一个新图层），开始填充基本色。为了进一步采用遮挡技术，在本页上层使用"遮挡"面板。可以利用"色相/饱和度"工具来修改色彩，直到取得满意效果为止。尝试一下，保持简洁的调色板，因为简洁的调色板不仅便于管理，视觉上还能显示色彩的连贯性。

6. 卡通渲染

在基本色所在图层的顶部，再新建一个图层（或者数个图层），开始渲染。日本动画的卡通渲染风格，就像例子所示，需要有锐利、清晰的块面渲染。避免使用柔和的笔触，因为在制作过程中，比较容易把清晰的色块转变为动画，却比较难将含糊不清的混合色彩"动"起来。

绘制女性人物

动态线

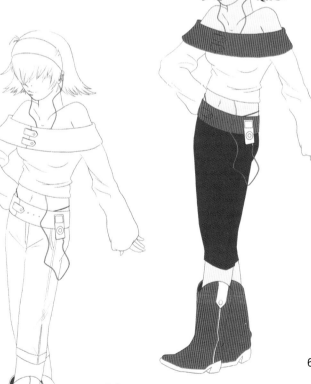

1. 基本形构成的人体模型

这里演示的步骤，与前面绘制男性人物并无本质上的区别。首先勾勒出想要的姿势的人体模型。本例中的轮廓，是一位身材修长的模特模样的人物，姿势像是在走时装模特的猫步。

2. 初步勾勒

创建一个新的图层，在新图层上大致勾勒出身体的形。在此阶段，要避免花太多时间去过分处理细节——仅仅尝试捕捉整体构图的良好感觉即可。

3. 擦除人体模型

删除人体模型图层（或者仅仅将搁置一边，隐藏可图层）。

4. 数字化描边

着手进行电脑上色。避免过于详细的细节处理，因为细节越多，随后将人物制作为动画就越困难。本例中的动画细节，对于费工费时的动画生成来说，都已经可能是难以忍受——可以通过减少衣服上的褶皱线条和头发细节，来避免这种状况。假如作为一段静止的镜头，就需要从视觉上捕捉像例子这样的细节化的画面。

5. 上色

运用色彩有限的调色板。粉红、黑色和白色的简单组合，引人注目而且充满感染力。

6. 卡通渲染

进行渲染，最后润色几笔，完成整幅画面。将细节保持最小化。

蒙版技术

"蒙版"并不是渲染过程所必不可少的，但是，为了提高效率，蒙版却是一种使用十分方便的技术。在Photoshop软件（或者其他任何先进的图像处理软件）中，蒙版工具实质上等同于虚拟的遮挡带，它有助于固定地分隔出图像特殊的区域，在渲染的时候，可以避免反反复复点击"重新选择/取消选择"的麻烦。

1. 选取"魔棒"工具，选取渲染的区域。选取区域之后，到菜单选择"选择>修改>扩展"，设置为1－2像素的扩充。这一步非常重要，因为魔棒并不是毫厘不差地对线稿进行描边的。对线稿边线进行扩充，可以确保随后填充的色彩能够出血，而且恰好到边线的地方。必须注意的是，这种方法仅用于完全封闭的选取区域。如果在线稿中有一个小缺口，魔棒也不能准确地作出选取。在本例中，直接使用"多边形套索工具"进行手工选取。

2. 在线稿下面创建一个新图层，这是上色的图层。在想要选取的区域，点击"图层"窗口底部的"添加图层蒙版"按钮（即中间有白圈的黑色小方块）。现在，没有被蒙版选取的区域和蒙版以外的任何地方，都马上变为不可见。蒙版的准确区域可以通过同时按Ctrl＋反斜杠进行显示。

3. 填充需要的颜色，让蒙版做剩余的事情。在这个地方，需要稍微地修正蒙版，因为魔棒工具难免有些误差而不能非常准确地选取急转的拐角。通过选取相关图层的蒙版属性（原始图层右侧的黑色长方形），可以修改蒙版。现在，用纯黑的笔增加蒙版的浓度，覆盖更多的图像，或者使用纯白的笔删除部分蒙版。介于纯黑和纯白两者之间的任何调子都会产生半透明的蒙版效果。

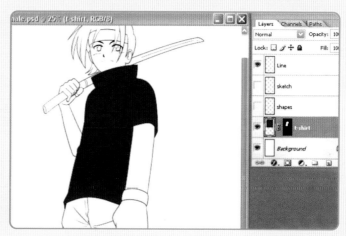

动态线

动态线

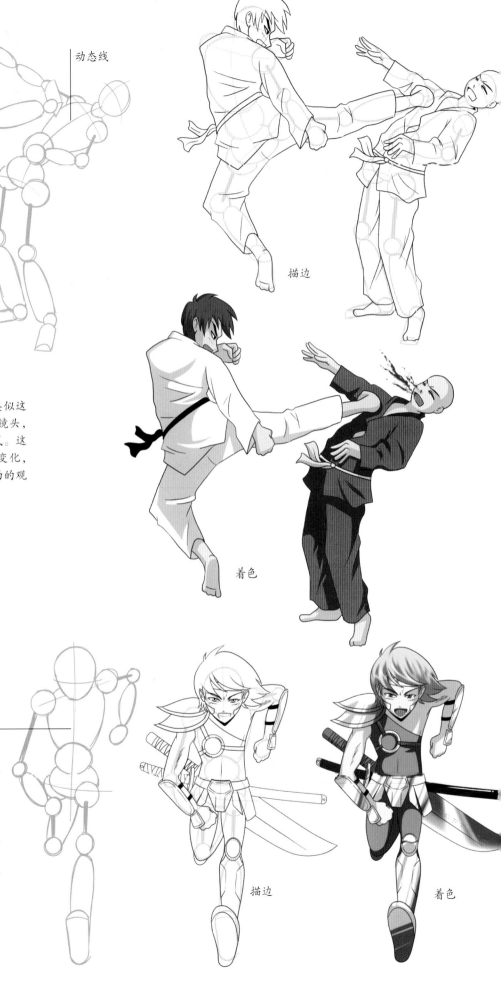

描边

着色

动态线

描边

着色

空手道搏击

这是复杂的连续运动的基础。类似这样强调全身运动和身体协调的连续镜头，应当首先用人体模型模拟成动画形式。这样做，不仅是更容易绘制出动作的变化，而且可以对动画的流畅性有更加全面的观察。

奔跑中的英雄

动作的姿势和连续性往往比较复杂，难以把握，在这种情况下，勾勒人体模型可以起到辅助作用。在本图例中，描绘了一帧人物角色用中等步幅连续奔跑的动作。将这样复杂的姿势分解为基本形，确实有助于着手进行绘制，而且在每一阶段都能确保人物角色具有准确的解剖结构。

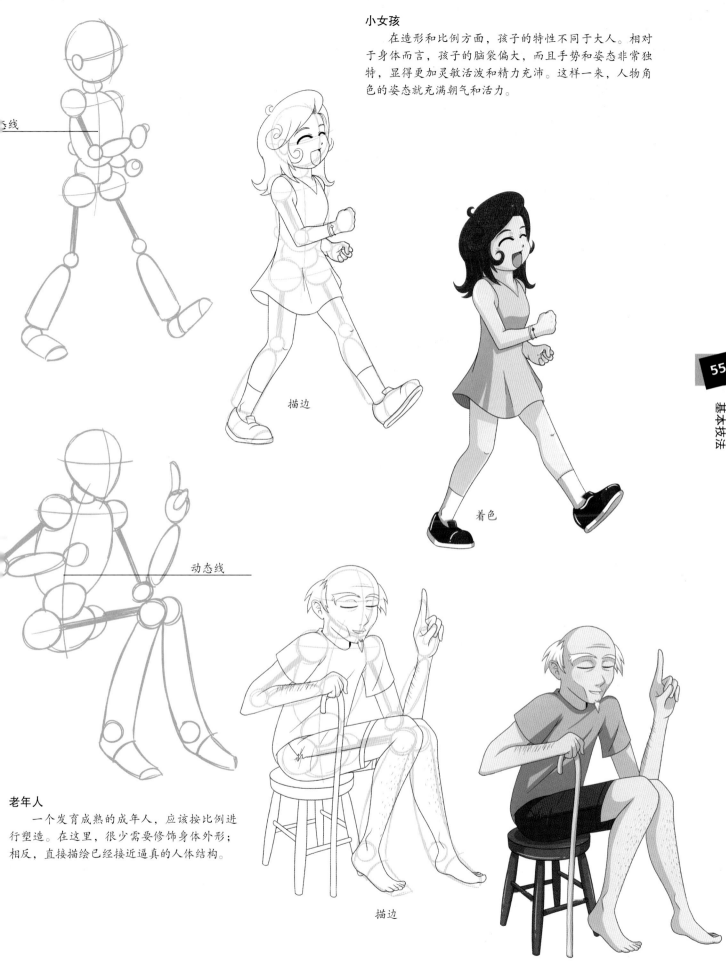

态线

动态线

小女孩

在造形和比例方面，孩子的特性不同于大人。相对于身体而言，孩子的脑袋偏大，而且手势和姿态非常独特，显得更加灵敏活泼和精力充沛。这样一来，人物角色的姿态就充满朝气和活力。

描边

着色

老年人

一个发育成熟的成年人，应该按比例进行塑造。在这里，很少需要修饰身体外形；相反，直接描绘已经接近逼真的人体结构。

描边

着色

■ **"关键帧"** 是一段连续动画镜头中单帧画面的静态图像。在传统手绘动画的术语中，每帧画面都被描述为关键帧。该术语来自于一项名为"关键帧动画"的技术。这种方法直接与最关键的动画制作者有关。他只是制作一段短片的关键帧，亦即捕捉动作中关键的或者最高潮的动作（例如，行走循环动作中的开始，中间和结尾）。这些关键帧随后被移交给学徒，学徒承担着细致的任务，通过填补关键帧之间的画面，向已经存在的关键帧添加内容，这个过程被称之为"中间动画"。中间动画是英文单词in-betweening的缩写。

二维线性动画是动画制作的主要组成种类。虽然软件不能自动生成复杂的二维线性动画，但是，关键帧动画制作和中间动画制作仍然是需要了解的关键技术，而且这两种技术对于三维动画制作绝对有用。

56 关 键 帧

■ 关键帧的重要性
■ 关键帧与速度

▶ **动作：** 这几幅关键帧详细表现了人物角色将头部转向镜头的动作。

逐帧动画中的关键帧

手绘逐帧动画的传统做法，是一项非常艰辛的工作。但是，对于生成辉煌灿烂的日本动画，这项工作绝对必不可少。理解关键帧动画制作的原理，将工作分解为容易操作的几个阶段，将有助于减轻重负。

确定少数几幅结构紧密的关键帧，这些关键帧详细展示了动画的关键所在。这样的展示，可以提供更加全面的认识：连续动作应该怎样发展。这能让您迅速、有效地设计出整个场景，不必再陷进一大堆绘制工作当中。

一旦建立起关键帧，简单地调整一下关键帧的位置，就非常容易计算出动画的速度。没有关键帧动画，不太可能随意地调整动画速度。

▼ **讲述故事：** 通过展示人物发出的每个动作的关键点，讲述故事的发展情节。假如这些帧"动"起来，这段短片就会断断续续地运动（而且时间很短），因此，帧与帧之间的画面也需要准备好。

 ① ② ③ ④ ⑤

平滑流畅的操作者

　　动画的平滑流畅程度和整体质量高低，主要由关键帧之间所安排的中间帧数来决定的。数量越多的中间帧，动画就必然越平滑流畅，细节就越复杂多变。尽管现在能鼓起勇气面对复杂的制作过程，逐帧动画制作仍然是劳动极其密集型的工序，而且把有限的精力和细节都浪费在每一段连续镜头，一般来说也不太切合实际。所以，在质量和努力之间找到折衷的平衡点，不仅明智可取而且必不可少；毕竟，效率高的动画制作者才是最聪明的制作者！

预算与细节

　　在动画制作行业，产品制作的最后期限绝对是很紧的，而且制作工作室往往是在有限的经费预算中展开工作。节省时间和经费是常见的运作方式，尤其是数量最多的每周一次的电视系列片，这种系列片用难以置信的快速周转速度进行更新。具有正片长度的动画影片往往比较自由，因为它们有着更为宽裕的经费预算和更为宽松的日程安排。耗费巨资拍摄的电影，如《阿基拉》《攻壳机动队》，或者是吉卜力工作室的任何影片（《千与千寻》《幽灵公主》），都是大制作的明证，它们炫耀着更多的动画帧数和不可思议的繁琐细节。

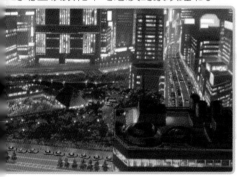

本例为《攻壳机动队：孤立集合体》中的一帧画面，细节制作的程度令人目瞪口呆。

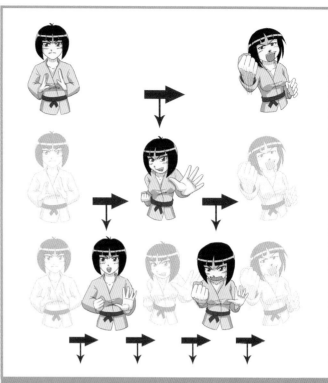

中间动画的原理

　　开始帧： 在这组空手道冲拳的连续镜头里，运动开始于一个站立姿势，结束于一个冲拳动作。图中顶行是两幅关键帧，描绘两个姿势。

　　过渡帧： 当开始帧和结束帧都处在合适的位置，我们就可以着手手工绘制中间帧。从具有清晰特征的中点（如第二行中间的动作）开始制作中间动画。现在有三帧动画画面：站立姿势、准备冲拳，以及冲拳动作。

　　补充帧： 在三个关键帧之间的中间位置，增加两个以上的帧，重复这个过程，如底行所示。动画开始形成，连续动作的流畅性清晰可见。增加另外四帧画面就可以完成整个运动的动画。

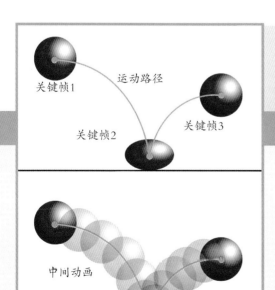

◀ **关键帧和中间动画：** 图中弹球的连续运动，用图示形式形象说明了运用关键帧和自行运动的中间动画的原理。

电脑制作中间动画

　　软件程序，如Macromedia Flash或者是其他有价值的动画制作软件包（参见第104页），都包含有十分复杂的自动生成中间动画的功能，为动画制作提供了许多有用的方式。后面页码的学习指南，展示了如何操作最为常见的Flash中间动画的部分制作方式。

运动动画

最为有用的中间动画技术之一是运动动画，它能够自动完成诸如移动对象、翻卷对象和缩小对象之类的动画任务。本例演示如何创建简单的路径引导的运动动画。

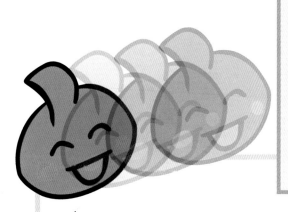

1. 创建或者导入想要制作为运动动画的对象。绘制新的对象，选取"插入>新增元件"，打开新增元件调色板。给对象安排合适的名字，选取"类型>图形"，点击OK。现在开始绘制对象。完成对象绘制后，点击位于左上角工作区里的蓝色箭头，返回"舞台"。现在，对象出现在"图符库"里备用。要不然，就选取"文件>导入>导入到图符库"，导入现成的矢量图。

2. 打开"图符库"窗口（窗口>图符库），将对象拖到舞台。现在对象占据了图层1的第一帧（在时间轴上第一帧的位置用一个黑点表示）。重新命名图层引起更大的混乱，在本例中，图层被命名为Blob。按键盘上的F6，在时间轴上添加另一关键帧（例如第30帧）。再次选取第一帧，点击右键（苹果电脑是Ctrl点击），弹出上下文菜单，选取"创建运动动画"。现在，准备将对象制作为运动动画。采用步骤1所描述的同样方法，你新图层添加上背景图像，图层命名为"Background"，与对象相协调。

色彩动画

色彩动画遵循运动动画的同样原理。Flash软件以渐变的方式，自动生成对象颜色改变的过程。除此之外，您也可以将对象的不透明度（或者透明度）、明度、色彩覆盖等制作成中间动画。

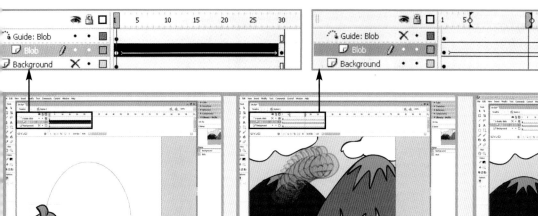

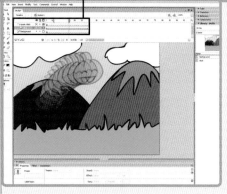

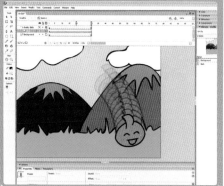

3. 确保选择了对象图层，在时间轴底部点击"增加运动途径导向层"按钮（左侧第二个）。在上方产生一个新的图层（本图例中为"Guide: Blob"）。现在，选取铅笔工具，如例子截图那样画出一道弧线：这道弧线担当运动的路径，中间动画中的对象沿着它运动。如果操作正确，对象应该是自动地沿着路径运动。

4. 点击最后的关键帧（在步骤2创建的关键帧），将对象移向路径结束位置。要保证对象的中心点（用小＋符号表示）对准路径，否则，中间动画就不能沿着路径移动了。按回车键看动画效果。

5. 一个路径引导的简单的运动动画创建成功。为了调整动画的速度，仅仅缩短或者延长两个关键帧之间的距离即可。两个关键帧距离越短，动作速度越快，反之亦然。

变形动画

从一种形状向另一种形状变形的中间动画，要创建第二个元件，并且将这个元件放置在最后的关键帧里。接着，采用前文运动动画中所描述的同样步骤。连同Shape Hinting一起使用，Shape Tween工具就十分有效。这种方法同样可以应用于画笔笔触和书法的效果。

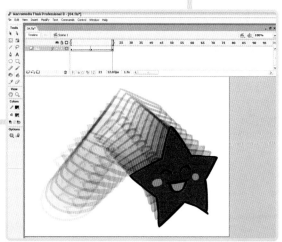

■术语"**透视模式**"来源于传统的手绘动画制作。在手绘动画中，透视模式是使用一种半透明的描摹纸逐帧地描摹对象的运动。如果没有透视模式，实质上是不可能把任何对象制作为平滑流畅、连贯协调的动画效果的。道理很简单：如果能够观察前后相连的数帧画面，就能更好地解决如何在连续镜头中绘制或者转换图像。在手绘动画中，这种效果是利用灯箱和一叠动画纸（或者是赛璐珞胶片，即透明的醋酸酯）来共同完成。

透 视 模 式

■ 为什么透视模式至关重要
■ 电脑制作透视模式
■ 检查动画的运动情况

电脑制作透视模式

在无纸化的动画制作软件中，如Flash和Toon Boom Studio，通过制作半透明的帧并且互相投射，软件能够模仿出透视效果。利用透视模式复制与调整各帧画面，可以减少制作者所需要绘制的帧数。

如果使用程序中自动生成中间动画的功能，透视模式这种特殊的方法，可以检查出所有帧之间运动的连贯协调程度。在Photoshop软件，运用图层和调整不透明度的方式，也可以取得同样的效果。如果计划使用Photoshop软件对扫描输入的手绘帧进行描边和上色，这样的方法特别方便易行。

◀**检查动画的运动是否流畅、自然**：在本例中，可以着出人物角色的手臂如何运动。利用矢量动画制作软件，如Flash，可以复制原始图像；再使用透视模式，经过调整，就可以生成手臂运动的动画，而无须重新绘制整个人物角色的造型。

多少帧合适？

处理其中一帧时，只需要看前面一两帧图像即可。多于两帧，只会带来混乱而不是帮助。除非正在编辑数帧的连续镜头，才需要展示比较多的帧数。

根据创建的运动的复杂程度，调整所查看的帧数。有时候只需要查看3到4帧即可，但是，其他时候则要查看整段连续镜头。

1. 图中为某一短镜头的开始和结束两个关键帧，共7帧的动画短片，女孩跳着舞蹈从左侧移向右侧。

2. 在Flash软件中，一旦用上透视模式，您就能看到相邻的帧，好像是在灯箱上观看一叠动画胶片。本例子中，连续镜头的7帧画面都是可见的。

61

透视模式

Working with digital onion skins

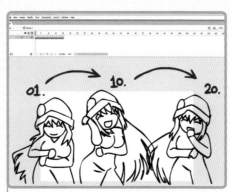

3. 把可见的帧数一次减少至4帧，包括当前帧。对效果进行预览，图像逐渐消失，产生"拖曳"的效果。

4. 将此段动画拓展到20帧，而且安排了3个关键帧。

5. 演示这段20个连续镜头的所有帧，几乎不可能认清帧与帧之间发生了什么事情，但是，这段动画却表现了良好的运动感觉。最靠前的帧已经上色，因此特别醒目。

 动作是日本动画有别于日本漫画的主要特征。您所计划创作的动画类型，决定了需要制作的人物角色的动作范围。典型的浪漫少女动画制作，只需要将某些地方表现为缓慢的踱步，某些地方又表现为飘逸的长发。以动作为基础的动画制作则要求比较高。复杂的连续格斗，特殊的动作效果，精巧的行为举止，这些是动作动画片的主要形式，对于动画制作新手和业余爱好者来说都是一种挑战。如果没有经费预算的有力支持和专业制作团队的工作经验，独自在家创作的动画制作者，不得不学会如何将自己的作品更加经济化，学会选择适合自己能力范围的方案。

62 基 本 动 作

　　在动手之前，要对自己的能力和投入的时间有现实可行的了解。对于首次制作动画作品，要设法做到清清楚楚地控制好任何过于宏大的构思，要避免需要许多连续动作的想法。相反，要坚持类似喜剧片或者浪漫片这样的形式，这样一来，可以简练地表现银幕上最少量的动作。学习和准备一些基本的、最常见的有用动作，像全身转体、坐下、走动、头部转动或者倾斜、手部语言，等等。

　　这些动作看似简单朴素，但是，总的来说却是对表现日常生活的各种动作大有裨益——而且，切记，每个动作都可以从不同角度进行观察（每个动作都有独特的连续的动画镜头），这样才能发现手头的任务艰巨无比。

■ 掌握基本动作
■ 日本动画的特殊动作

制作者秘诀：快镜头

　　在开始制作动画之前，对"坐下"动作的有效练习是观看日本动画片，仔细观察这个动作的动画是怎样制作的，尤其要注意人物角色的运动和帧的制作。

　　您可能注意到，更加巧妙的方法是，制作者采用快镜头来减少必须制作的全身运动的动画镜头，因而也就节省了时间。敏锐地选择镜头视角，以便于从屏幕上裁切身体的局部（例如大特写），或者截去不必传达动作感觉的整段连续镜头（例如在动作进行一半时改变镜头角度），这些操作都是技巧。研究和运用这些技巧，有助于加快完成您的作品。

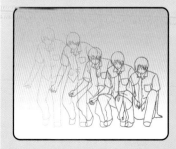

透视

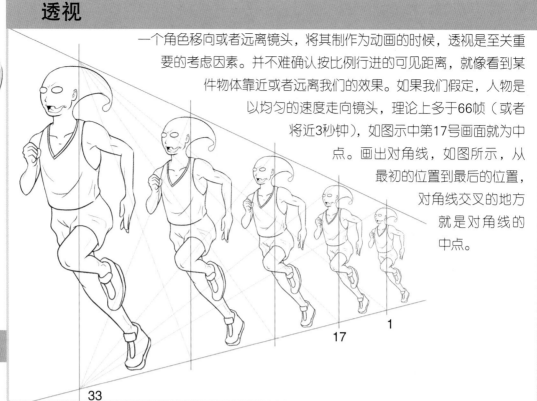

一个角色移向或者远离镜头，将其制作为动画的时候，透视是至关重要的考虑因素。并不难确认按比例行进的可见距离，就像看到某件物体靠近或者远离我们的效果。如果我们假定，人物是以均匀的速度走向镜头，理论上多于66帧（或者将近3秒钟），如图示中第17号画面就为中点。画出对角线，如图所示，从最初的位置到最后的位置，对角线交叉的地方就是对角线的中点。

33 17 1

常见的动画动作

下图以及后面数页图示，是帮助您着手制作动画连续镜头的全套运动形式。将这些动作作为初步的参考，不用担心偏离。日常生活的常见动作和日本动画所特有的动作，都包含在参考资料里。

头部转动与倾斜

对于头部运动的动画制作，隐藏着许多不能忽视的错综复杂的因素。最为重要的是，在转动和倾斜头部时，要保持头部形状的前后一致，因为任何偏离都会使人物的头部在形状和大小上起伏不定。将头部转动制作为动画，对表现面颊的线条要特别小心。留意线条是如何细微地改变面颊形状。

头部的倾斜，要在整个动作过程中保持头部的大小不变，只有面部表情是变化的。也要留心眼睛的位置和它与耳朵之间的关系。

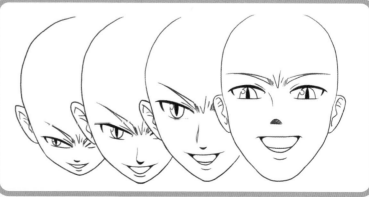

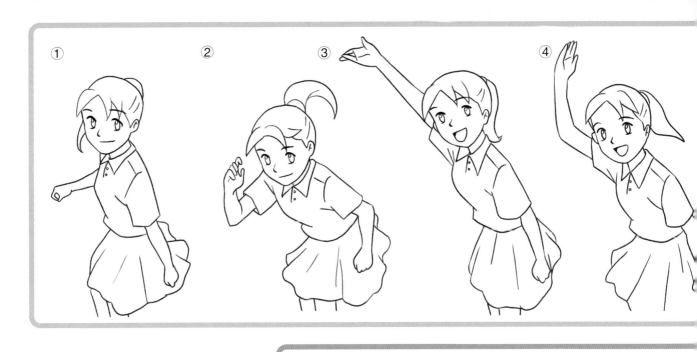

基本动画技巧

▶ 转体

　　这个动作可用于两个角度，亦即从侧面转向正面，或者从正面转向侧面。很值得花点时间练习和熟悉这个动作，因为以后会非常频繁地使用它。

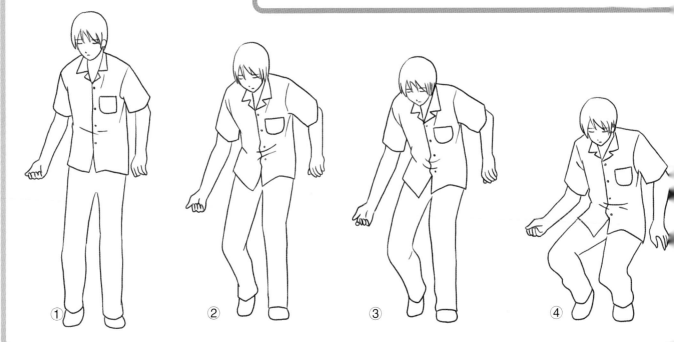

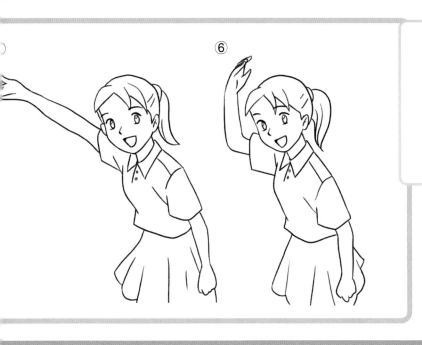

本例子挥手的动作适合于年轻的人物角色，因为这个动作非常有表现力，而且充满童真。对于成年人的角色，手臂动作相对缺乏表现力，是一种更为直接的手势。

▼ 能够准确地捕捉动作的唯一途径，是观察人们运动时形态的变化。观察周围的人；或者对照镜子；或者在朋友的允许下将他们拍摄成电影，以便于反复播放连续镜头，以朋友的动作为参照，检查自己的艺术作品；甚至利用像这样的可以摆姿势的人体模型。

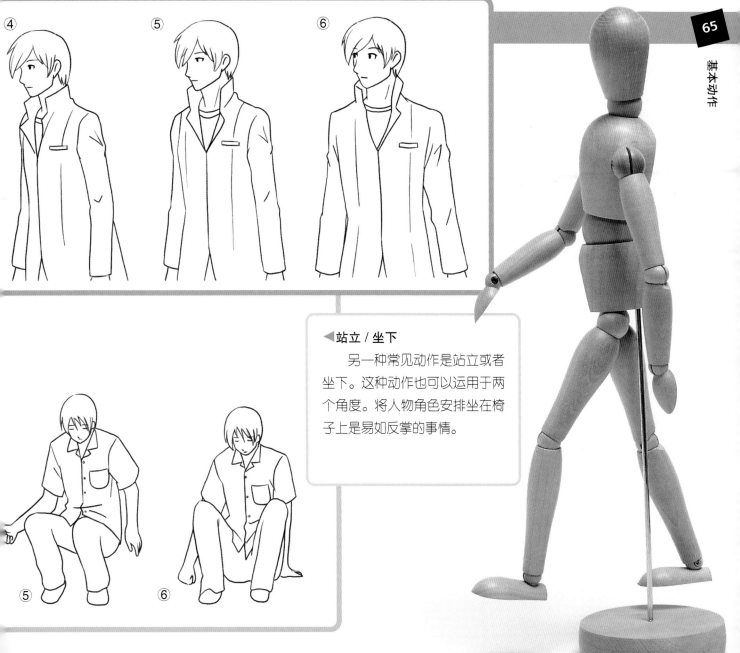

◀站立 / 坐下

另一种常见动作是站立或者坐下。这种动作也可以运用于两个角度。将人物角色安排坐在椅子上是易如反掌的事情。

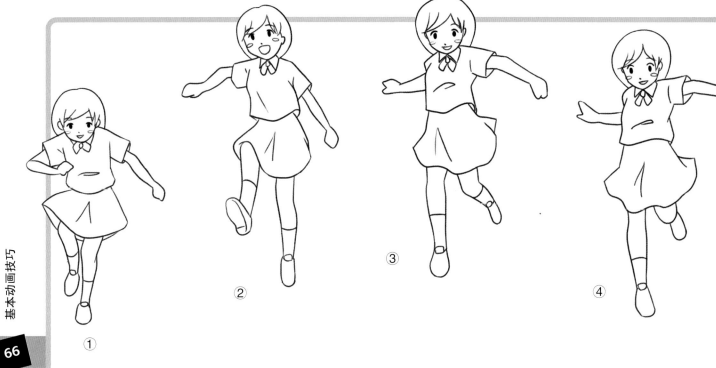

▼ 鞠躬

在日本文化中，鞠躬是标准的礼仪，表示谦逊，或者表示对人的尊敬。如果计划创作与日本有关的动画，这是一个关键性的辅助动作，它有助于让您的作品看起来更加逼真。

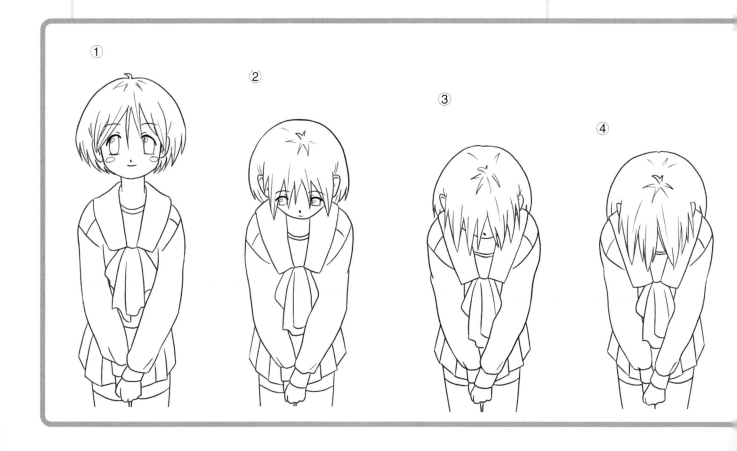

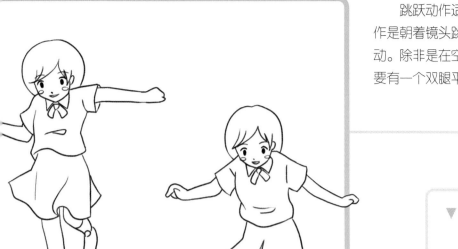

▼吹嘘

这是"日本动画"的一个经典手势，一般用于传达角色的傲慢。面部表情表现出优越感。

⑤　⑥

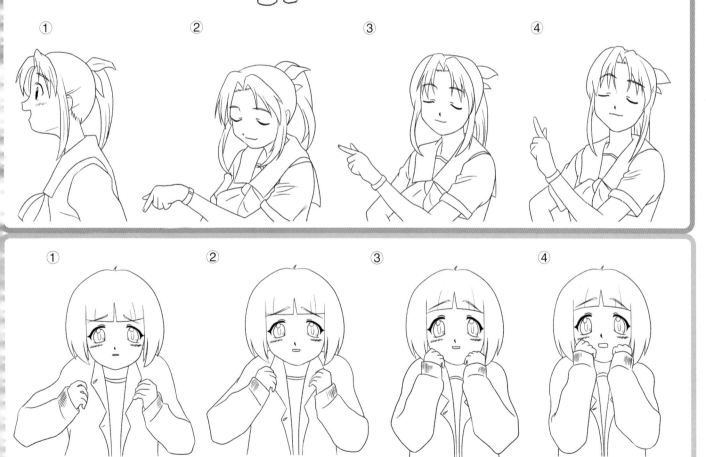

① ② ③ ④

① ② ③ ④

▲震惊

在这段连续镜头中，身体语言和面部表情的细微变化表现了人物角色的震惊和诧异。

开始动画制作时，您会发现角色行走周期有两个细节：脚步的频率和纠正的困难。角色行走周期明显分为四个阶段：触地、后退、通过，以及顶点。仔细研究这些动作，开始欣赏技术性细节：双腿如何与地面相互作用，全身如何投入行走动作。理解这些看似简单动作的动力学原理，可以让您制作出类似自然状态的角色行走的动画效果。

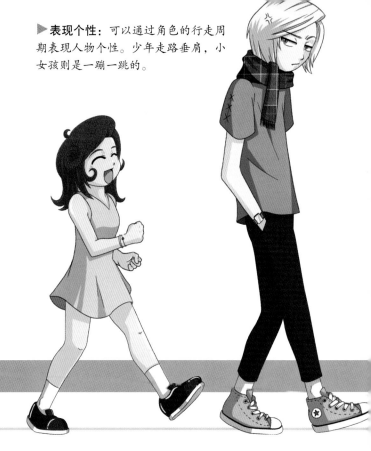

▶表现个性：可以通过角色的行走周期表现人物个性。少年走路垂肩，小女孩则是一蹦一跳的。

■ 掌握行走特点
■ 考虑动画帧数

关键步骤

触地

触地点是行走周期中角色将重心从一只脚转移向另一只脚的运动。触地的姿势是行走周期中的中点，发生在三个时间点：一次在行走周期的开始，一次在半程（与开始动作成镜子对应），还有一次在终点（是对开始动作的重复）。假如右脚向前伸，髋关节应当转动，以便于髋关节朝向右侧，并且轻微前伸。肩膀要转向与髋关节相反的方向，以保持角色的身体平衡。双臂往往要在双腿的相反方向。如果右腿向前，右臂就要转向后方。接着，当左腿前伸时，一切又反过来运动。

▼角色行走周期的四个阶段——触地、后退、通过和顶点——在本例中得到夸张处理，以便于大家清楚地看到各阶段的动作差异。

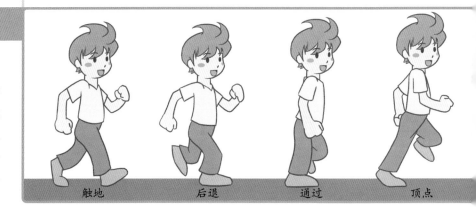

触地　　　后退　　　通过　　　顶点

后退

这个动作直接来自于触地姿势之后。图中，脚刚好接触到地面，后跟提起，膝盖弯曲。髋关节应当稍稍往下移动。在行走周期中，这是重心最低的阶段。

通过

在此位置，接触地面的脚应该是平的。离开地面的脚要轻轻地举起，准备摆向前方而超越另一只脚。

顶点

就像名称本身所暗示，这是行走周期中最高的位置。人物角色的重心应当提起倾向前方。这个姿势主要是角色准备"跌"向下一个触地的动作（与第一个动作成镜面对应）。

掌握这四个关键步骤，其他连续镜头就可以描绘出来，形成完整的行走周期。接下来的四帧行走动作，只是前面四帧姿势的镜面相反影像（本例中，人物的左脚在第五步着地）。到了第九步，行走周期又循环回到开始的动作，一个完整的行走周期就算完成了。这样的周期可以反反复复地进行，形成一段长长的行走的连续镜头。

▼ 图中演示侧面和正面行走的完整周期。迎面的身体姿势，更方便让人看到髋关节和肩膀的运动。

完整的行走周期

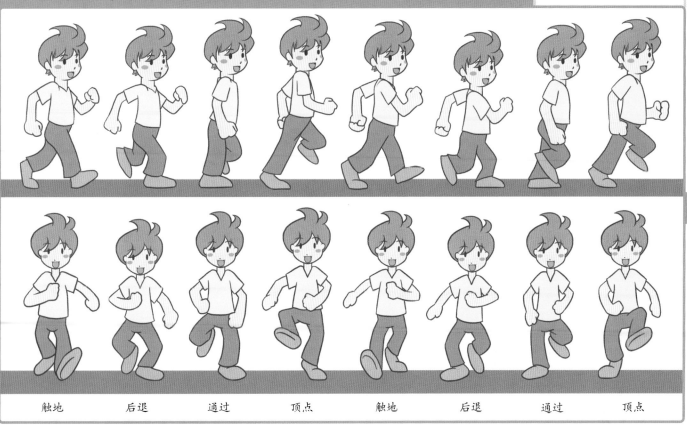

| 触地 | 后退 | 通过 | 顶点 | 触地 | 后退 | 通过 | 顶点 |

帧速

制作行走周期的帧速，取决于您想要的作品。为了节省制作时间，可以只制作一半的帧速，在传统动画制作中，这种方式称为"一拍二"。例如，您计划得到每秒24帧(fps)的动画（这是大多数商业电影的帧速），您只需要制作12帧每秒。所以，如果您想将平均每个行走周期（一秒长度）制作为"一拍二"，您就可以以12帧完整的动画来结束。这里是12帧每秒行走周期动画中关键步骤片长的大概思路：

帧1：触地
帧2：后退
帧3：后退
帧4：通过
帧5：顶点
帧6：顶点
帧7：触地
（帧1的镜面相反）
帧8：后退
（帧2的镜面相反）
帧9：后退
（帧2的镜面相反）
帧10：通过
（帧4的镜面相反）
帧11：顶点
（帧5的镜面相反）
帧12：顶点
（帧6的镜面相反）
帧13：触地
（拷贝帧1）
帧14：后退
（拷贝帧2），等等。

速度

有关人物角色的信息，可以利用一个完整的行走周期的时间长度来体现。每一个行走周期大约是一秒的时间长度。行走周期越长，意味着人物角色体型越巨大，行动越迟缓；按逻辑推理，行走周期越短，则产生相反的效果。在大型的人物角色完成一次行走周期的时间里，小型的人物角色可以完成两次的行走周期，但是两者行走的距离则是相同的。

风格不同的来回动作

我们行走的方式透露出自身很多信息，而且每个人都有独特的步态。利用特殊的行走周期，能够十分有效地展示人物角色的感情色彩和性格个性，不能忽视行走周期的作用。我们已经证明，行走周期的长短决定了角色的体重和分量，但是，观众的要求还不仅仅于此。例如，精力充沛、活力四射的小女孩，应该是抬头挺胸地急促向前走，像是迫不及待要到达想去的地方；郁郁寡欢的少年，垂头弯腰，肩膀耸起，漠然地独自踱步。正常行走的一个简单偏离，就能生动地体现出人物的个性特征。在制作动画之前，往往要考虑每个人的行走风格。

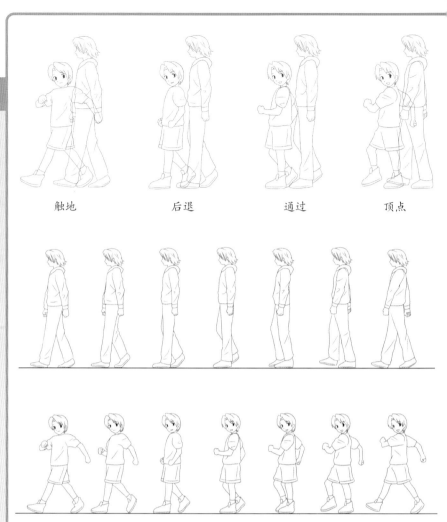

触地　　　　后退　　　　通过　　　　顶点

▲儿童的行走周期：图示中，儿童的手脚动作非常明显，夸张地表现了儿童的朝气蓬勃。相比之下，成年人的手脚有着更为克制的动作和步幅。

走出步态

在完成行走的动画制作之后，该是研究用于屏幕上的不同行走方式的时候了。有两种常见的方式：

静止背景

本例中，背景保持静止状态，人物角色则从右向左移动（有着相应的步伐），产生行进的效果。静止背景的处理方式，往往与人物角色走向或者离开镜头有关，而且角色的宽阔视野贯穿整个大风景。根据行走周期的侧面图，比较常见的是运用叠影透视效果的方式。

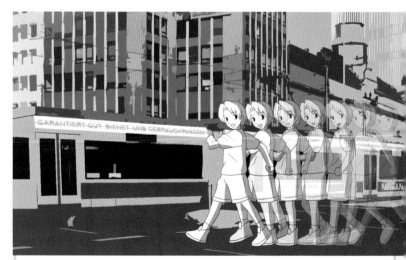

▲在静止背景反衬中的行走周期，人物角色从帧画面穿过。在本例中，行走周期可以制作为非常短的连续镜头。

除了需要更少的帧数来完成一个周期之外，奔跑的周期与行走的周期基本相同。这是因为每个奔跑周期都要比行走周期速度快得多，其导出的帧数就少得多。实际上，仅仅创建四个关键步骤并且利用镜子原理产生紧接着的另外四个步骤（相反的描述），可以生成足够完整的奔跑周期。需要记住的是，将奔跑周期制作为动画的时候，只有在"通过"的关键步骤，人物才能接触地面，其余的连续动作中，人物始终是腾空的。

制作者秘诀：限制行走的周期数

开始动画制作之前，一般来说，研究专业的动画制作非常有帮助。给人印象最深刻的是，专业动画片里很少有完整的行走周期。制作者往往把镜头集中在上半身（甚至仅仅是脸部），目的是减轻制作者的负担，无须在每次角色行走中都制作复杂的腿部运动。这是十分有效的节省时间的技巧，也有助于使整个作品构图更加富于变化，更能吸引观众。

奔跑的周期

| 触地 | 后退 | 通过 | 顶点 | 触地 |

▲ 奔跑的周期需要比较少的画面就可完成一个完整的周期。注意：人物角色难得有直接触地的动作。

辅助阅读

爱德华·穆布里治(Eadweard Muybridge)的摄影研究报告《人类与动物的运动》，是任何动画制作者理想的参考资料。

叠影透视效果

叠影透视效果涉及利用背景图像。背景图像以慢于前景动作的速度进行移动，产生深度和运动的假象。不是将人物角色从右向左移动，而是保持人物静止，背景从左向右移，从而得到人物穿行的假象。添加数个背景图层，形成更为强烈的深度的效果（越是底层的图层，移动速度越缓慢）。利用有数个机位摄像机的动画制作软件，会更加简单有效。叠影透视效果非常适合带有许多对白的场景，因为它能够使情节承上启下。人物角色向着目的地边走边聊，从一个场景天衣无缝地转向另一个场景。

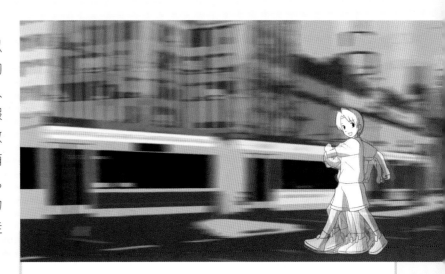

▲ 利用叠影透视效果的方法移动背景，而行走则是在帧里一个固定点上运动。这种方法近似于电影拍摄中的跟拍。

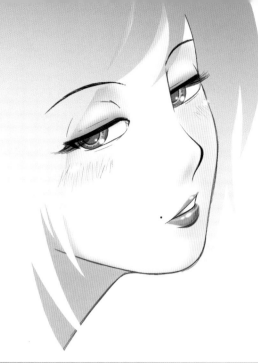

■ **有效地运用**夸张的面部表情，塑造富有传奇色彩的人物角色，是动画一举成名的关键所在。这看似复杂的地方，在多数情况下，表情的动画却是相对容易制作的。大多数面部表情是以一组简单的眼睛、眉毛和嘴型运动来表现，因此，一旦掌握了基本的面部表情，在动画里进行模仿并不是特别地困难。

■ 利用表情描述个性
■ 掌握基本的表情

72 面 部 表 情

作为人物角色鉴别器的面部表情

所有成功的日本动画有一个最共同的特征：具有富于表现力的、特征鲜明的人物角色。故事是关于人和他们所处的复杂场面。就像其他的小说形式，没有有趣的人物做有趣的事情，就不可能有活灵活现的故事情节。在日本动画里如出一辙。

脸部是人体身上最富有表现力的部位，能够简明地传达丰富的情感与感受。作为个人而言，我们都具有有别于他人的、唯一的面部系列表情，而且构思中的动画作品也应该是同样。给每一位人物角色赋予恰当的表情类型，就可以真正塑造他们的人格面貌，让他们马上被观众所认可。肯定值得花些时间，练习绘制每一位人物角色的不同的面部表情。

基本表情

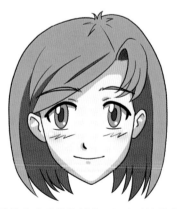

正常状态或者愉快状态：标准的愉快表情，没有夸张的动作。

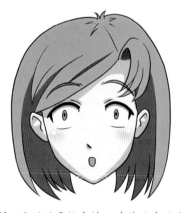

震惊 典型的震惊表情，清楚地表达角色的感觉。注意，那双超小的瞳孔，和轻微下垂的下巴，都加强了震惊效果。

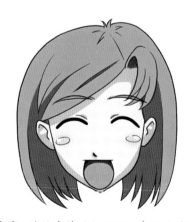

大喜 愉快表情的加强版。表现为紧闭的双眼，咧嘴的微笑。这是日本动画中大量使用的常见表情，而且是青春型或者机灵型人物角色的同义词。

◀面部表情的有效运用

为了彻底强调特定的面部表情，可以采用脸部大特写。这样的大特写能够描绘比标准镜头更加精细的细节，清晰地表达人物表情。

▶体现人物角色的个性

图例中，三个不同的人物表现出非常不一样的表情。注意，他们的脸如何形成他们各自的个性，暗示他们潜在的性格特征。从左至右：固执而且稍微带点邪念的年轻男孩；文静安详的姑娘；带着某种伤感的男人。

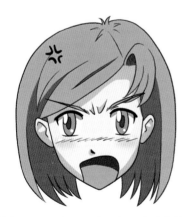

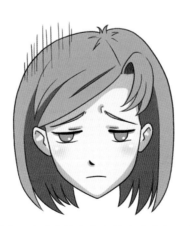

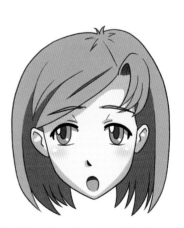

愤怒 眉毛的位置对于表现这种表情至关重要——注意眉头的角度，眉毛倾斜，双眉之间的皮肤形成皱纹。

悲伤 这种表情全部凝结在眉毛上。眉毛表现了不满和悲伤的情绪，而且嘴角也往下弯曲。

厌烦或者疲倦 利用这种表情表现人物角色的冷漠，或者感觉到体力上没精打采。

储备动画表情

　　收集在这里的是部分特征鲜明而且具有参考作用的面部表情——有的还带有手部姿势——包括可以参考的一系列不同的性格特点。这些都是经典的表情，您可以从它们入手。一段时间之后，您会作出自己的选择，形成具有自己特点的全套表情。

▼爱表现和顽皮：

　　这种表情适合于年轻人角色，带有爱出风头和大胆自信的天性。眨眼，露出怪相的微笑，流露爱玩耍的顽皮天性，还有某种不成熟的魅力，这经常在少年动画的主人公中表露出来。

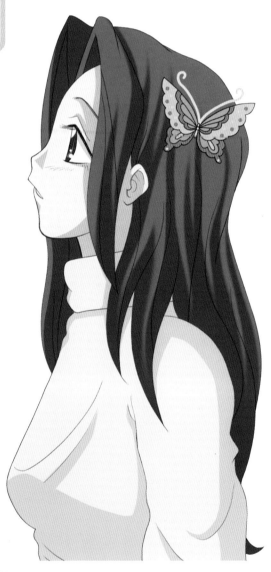

▲凝眸远眺：

　　这种表情经常在浪漫动画片中出现，一般表现性格内向、忧愁伤感的人物角色。

面部表情

制作者秘诀：把脸部动画化

在电脑上绘制人物的时候，有些制作者建议，将面部表情作为独立的一个图层。大致上说，先画上脸部空白的人物造型，然后在另外的单独图层画上五官。采用这种方式，您可以安插新的表情而无须重新绘制整个人物。

勉强的泪水：

这种表情虽然只用于特定的戏剧性的故事情节，但仍然在表情艺术语汇中占有一席之地。注意，人物的眼睛如何瞥向一侧（像是避免眼睛之间的接触），角色如何紧握双手（像是握住自己心脏的身体隐喻）。像这样的细节，对于表达复杂的情感是至关重要的。

管它呢？

这种无动于衷、漠不关心的样子，要求有松松垮垮的"无所谓"的表情，带有镇定沉着，流露自信的态度。

反应迟钝：

这是描绘人物角色傻笨的恰当表情。像小狗一样的大眼睛，暗示着天真无邪，容易上当受骗，松弛的下巴流露困惑糊涂。这种表情很适合于头脑简单的弱智者（像《笑话漫画大王》中的大阪）。

用光，有时候被初次制作动画的人误解为事后补充的内容。恰当地用光，不仅能提高作品的视觉吸引力，而且还能十分有效地营造氛围。无须在每部电影中都完全写实性地用光。抽象性，表现性，或者是带着情绪的光线运用，都能十分有效地传达每个场景中的情感与氛围。

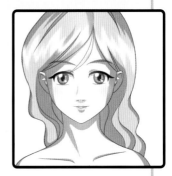

前方光源：

这是默认的用光选择，没进行特殊的设置。光线正好落脸上，阴影仅仅在轮廓周边，脖子上，以及下巴下面。这种光很容易，而且将人物以最简的方式展示出来。

◾ 了解光源

◾ 利用光制造氛围

光 的 效 果

遗憾的是，除非您计划使用3D CGI，否则，布光就不能简单地或者是自动地生成。在二维动画制作中创建协调、醒目的布光效果，不但需要有前瞻性的规划，还要有扎实的光源和投影知识。在开头阶段，至关重要的是，您要懂得基本光源的位置。

本例的系列图像，演示了一组常见光源的构成：前方光源，左侧光源，右侧光源，背后光源。在整个演示过程中，人物角色的轮廓保持不变，光源则由安排阴影调子来间接表示。本例只运用了两个调子图层。在日本动画里，这是常见的操作，因为使用的调子图层越多，涉及的工作也就越多。在多数情况下两种调子就足够了（参见第18页的卡通渲染）。通过对阴影调子的恰当布局，您可以从各种各样的角度模拟布光效果。至关重要的是，要尝试将二维图像生成三维造型。获得怎样的成效取决于如何精确地表现光与影的对比。仿效令人信服的灯光效果，其关键在于利用阴影的暗调子，有效地加强人物或者物体的轮廓结构。

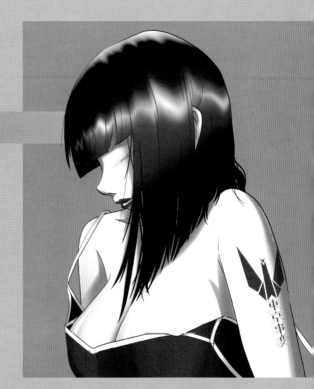

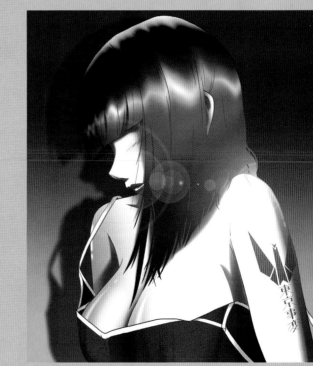

▶ **精心制作光的效果：**

对比这两幅相同的人物插图。注意如何运用基本的光效果（透镜的亮斑，背景的阴影和渐变），用光变换着气氛，也给图像增加了深度。在日本动画中，这样精心制作的光效果并不是时时可行的，但是它却表明用光的潜能。

背后光源：

　　作为背后打灯，它要比前方光源少用，但是其效果却醒目突出。当人物角色背对主要光源时，使用这种布光模式。特别强调的是，可以像例子这样对人物的边缘稍微进行渐变，以得到过度曝光的效果，就像使用摄像机拍摄发生的情况那样。

侧面光源：

　　阴影变得有点复杂。半脸在明处，另外半脸在阴影处。鼻子作为两种调子的分界线，脸部器官（鼻子，眼窝，下巴）在对比下比较突出。这样的布光方式在日本动画中不常用，因为这样做，会在每个场景中都需要有相当多的事前规划。

彩色光线中的女孩：

　　这是彩色灯光如何影响主体的一个例子。它的运用是根据场景的整体环境布光而定，而且两种彩色光线之间应该匹配，以避免不协调的效果。大多数电脑软件都有自身的色彩叠加效果功能，因此色彩匹配不算是问题。

环境光线

　　利用光线的效果营造环境氛围。本例中，将相同的人物放置于三个不同的场景，每个场景都布置有不同类型的、特殊环境的光线效果。

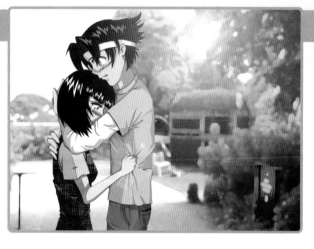

▲**阳光灿烂的白天：**人物角色沐浴在明媚的阳光当中。整个场景均匀地布光，色彩鲜明强烈。添加镜头的光斑效果，强调阳光的明亮。

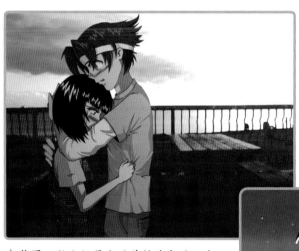

▲**黄昏：**整个场景充满着桔黄色的阳光。人物角色也被覆盖上淡淡的桔黄色，与光线和背景的色彩相匹配。将人物角色的色彩与环境光线相匹配（不能夸大）是至关重要的，否则看起来就不像场景的一部分。

◀**夜幕降临：**

　　人物角色减弱为剪影，只有月光突出他们的轮廓。可从视觉上捕捉到剪影效果，如果运用得当，可以产生戏剧性的情节。

音响效果的有效应用，可以整体提升动画制作的逼真度。声音的增减与视觉的效果紧密相连。当声音与视觉相和谐的时候，其结果非常奇妙。以恐怖声音作为例子：连绵不断的音乐和令人毛骨悚然的环绕音响效果，不仅仅有助于营造场景，而且本身还产生令人窒息的压抑气氛。

大多数动画制作艺术家，都可以明明白白地罗列出制作动画声音要素的实际操作顺序。对于一件具体的动画作品而言，声音和声音效果的重要性是不能低估的。多数观众认为，音响是动画所包含的事情。如果更进一步研究任何像样的动画片，都会发现片子里各式各样的音响元素一层层地叠加在一起：人物的配音，脚步的响声，小鸟的鸣叫，小车的路过，环境的气氛，拥挤的嘈杂，等等。所有这些元素结合在一起，构成完整的声音景象，制造出更加令人信服的、活生生的逼真世界。

78 声 音 与 声 音 效 果

记录声音

像制作动画片的其他方面那样，声音效果的使用、录音、补充，都具有许多微妙的艺术技巧。整合到声音工程和音乐录制的技术，目前已经有了长足的进步。对于缺乏这方面知识和经验的人，本节将给与简单的介绍。

1. 多数电脑声卡可以通过标准的1/8英寸（3毫米）耳机接口，接收来自麦克风的声音输入。虽然直接将麦克风插进电脑可以进行声音记录，但不要希望从这种设备中得到音质很好的声音效果。建议，要么将声卡升级（假如是老式的电脑插槽），要么安装音频接口（假如电脑带有USB2或者Firewire插口）。音频接口有助于提高信号的强度，生成音质非常好的声音样本。如果计划在将来开展很多的声音录制工作，就要购买150美元以上的高质量接口。

2. 录制声音需要有相关的软件。由于只需录制声音效果，就没必要购买诸如Cubase或者Logic这类昂贵的录音软件。以Windows为工作平台的PC机，可以考虑Cool Edit或者Goldwave，而以苹果Macs为工作平台则考虑Studio Vision或者Unity（所有上述软件都很便宜，甚至是免费的）。这些软件相对简单易学，花很少的时间进行尝试就能熟练掌握。也可以查看帮助文件（一般都是按F1），进一步了解特殊的信息。

3. 在理想的状态下，所需要的任何声音效果都可以从实际的声源中录制。但是，由于时间的约束和其他物理条件的限制，并不是都有可能以这种方式外出采集任何声音效果的。所以，不要害怕临时捕捉或者发明创造自己所需要的声音——例如，将纸张弄响，以模仿噼啪的火焰声；或者用椰子壳模仿马蹄声。尝试一下，将水滴进碗里，可以制造雨声。甚至是专业的声音效果师，也是利用工作室的道具制造出大多数的声音效果；唯一限制的是自己的创造与应变能力了！

获取现成的声音效果文档

如果制作的时间比较紧凑，没有足够的时间去录制自己的声音效果，有一种选择就是从互联网声音素材库或者声音样本CD碟中，找到合适的声音样本。花一些时间在互联网上进行搜索，很快就会碰到提供声音样本文件的网站——有些网站提供免费的文件——拥有丰富多彩的声音样本。对于需要使用许可费的声音样本，虽然是免版税但仍有其商业目的，要谨慎使用免费的声音文档。应用在自己的动画片之前，要检查附属细则，看看这种声音源文件是否有版权要求——或者是否免版税。否则，您可能发现自己将面临诉讼。

声音效果范例网站连线

Flash Kit: www.flashkit.com/soundfx
Ljudo: www.ljudo.com/default.asp
Absolute Sound Effects（完全声音效果档案）: www.grsites.com/sounds
A1 Free Sound Effects（免费声音效果）: www.a1freesoundeffects.com
The Free Site（免费网站）: www.thefreesite.com/Free_Sounds
Audiosparx（需购买）: www.audiosparx.com

声音与声音效果

充满音乐

在日本本土的动画电视系列片中，音乐遵循严格的筛选程序。炫耀的片头和片尾音响（也分别被称为OP和ED），往往结合了当前流行的J-pop或者J-rock顶尖唱片选目，然后再变成系列的主题音乐。背景音乐（BGM）则由一支室内乐队来演奏。这些曲目覆盖了一系列可能上演的电影脚本（如动作片、喜剧片、浪漫片等），而且在整个系列中反复出现，表现出亲近和协调的感觉。

这样的音响制作方式，实际上并不都与业余动画制作者有关，因为这种方式只能在漫长的动画系列片使用（这需要有庞大的资金支持）。如果计划制作一次性的动画作品，比较适合去研究动画正片的音乐运用方式，从中可以学习许多关于如何利用音乐营造气氛和悬念的知识。

因为音乐是非常主观化的独立存在体，所以，对于音乐什么是恰当什么是不恰当，这是没有清晰答案的。凡是符合自己艺术想象的音乐，最终都是正确的选择，不要害怕冒险。记得塔伦蒂诺的《落水狗》中有金先生和割耳朵的紧张场面吗？他选择了歌曲《和你们一起坚守》(Stuck in the middle with you)的欢乐声音，作为屏幕暴力的伴奏，把场景推向超现实的边缘，强调了影像的重要地位。

购买音乐

除非自己是个音乐家，否则就必须从外界资源中获取音乐。互联网是搜索音乐内容非常理想的地方。令人遗憾的是，音乐不像声音素材那么方便利用，可能需要经过艰苦的努力才能找到免费的音乐。如果制作动画只是自娱自乐，使用什么音乐是无所谓的。但是，如果考虑用某种方式出版或者发行自己的作品，就必须为昂贵的免版税音乐支付使用款。

免版税的音乐网站连线

The Free Site（免费网站）: www.thefreesite.com/Free_Sounds
Canary Music（需购买）: www.canarymusic.com
Thebeatsuite（需购买）: www.beatsuite.com
5 Alarm Music（需购买）: www.5alarmmusic.com

■ **嘴型对位**是在制作动画时将人物的讲话对应符合事先录制的声音轨迹的过程。这个过程既可以手工操作,在摄制表记录上标出语音,也可以利用软件自动分析声音样本并转化为语音。配音演员部分往往首先被录音,有时候甚至还制作为录像带,以便于动画制作者设定人物角色的个性,或者便于模仿他们特殊的口音。在日本动画嘴型对位中,角色讲话的时候,很少画出舌头来。牙齿是画成一排,而不是画成清晰准确的一颗颗牙齿。

80 嘴 型 对 位

■ 将声音解释为语音
■ 声音动画的辨析

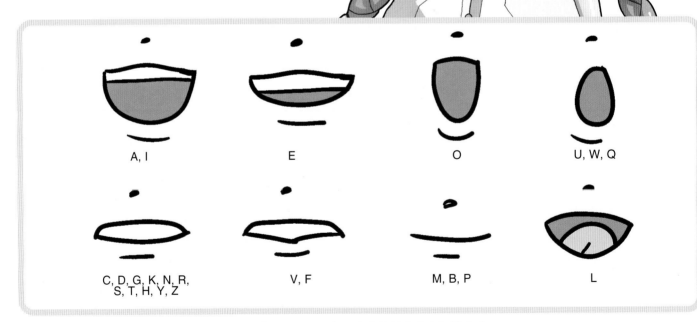

A, I　　　E　　　O　　　U, W, Q

C, D, G, K, N, R,
S, T, H, Y, Z　　　V, F　　　M, B, P　　　L

▲**基本嘴型运动**

日本动画的嘴型对位不同于西方卡通片的嘴型对位。动画里的说话一共有8种基本的嘴型视位(嘴型视位是动画人物说话时的形状)。这些嘴型视位与单词(不是字母)的语音发声相对应。元音有4种嘴型视位,辅音则有5种(其中一种嘴型对位在元音和辅音都适用)。与西方卡通片相比,许多日本动画的嘴型对位显得比较简单。部分原因是由于与英语相比,日语构词需要更少的语音;因此西方卡通片能够制作更为细微的动画说话类型。日本动画更多强调的是人物角色说话时的表情,而不是夸张描绘嘴型的运动。

表情的效果

仔细观察人物角色交谈时的表情。愉快的人物会有坦率的、富有表情的讲话方式，而情绪低落的角色嘴巴几乎不动或者不开口。甚至是人物的个性也会影响说话的方式：嘲笑者或者有邪念的人物会从嘴角发出讲话的声音，娇小可爱的角色倾向于用樱桃小嘴。看一看其他制作者如何通过讲话的方式，描绘出不同的情感和个性。

制作者秘诀：念台词

对着镜子念台词是相当管用的方法。慢慢地说出台词，可以帮助选择正确的面部表情。

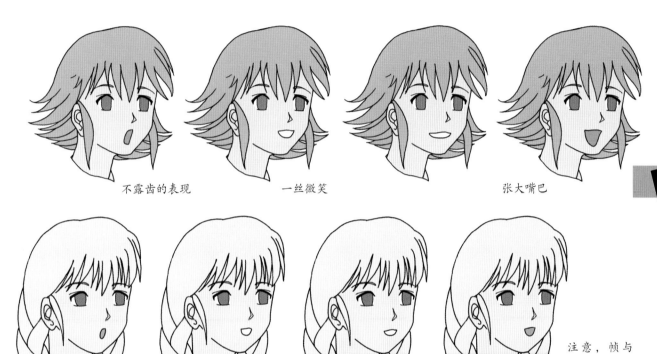

不露齿的表现　　　一丝微笑　　　　张大嘴巴

微微张开的嘴型运动

注意，帧与帧之间的嘴型几乎不变

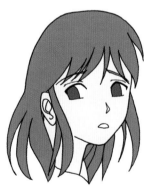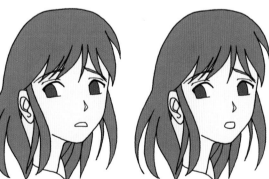

眼睛协助表现悲伤　　　　　微微向下的嘴型流露出情感

▲ **嘴型与情绪匹配**

这些连续镜头演示了人物角色以不同的感情色彩说出"konnichi wa"（日文中"您好"的意思）。对比她们的表情，注意表情如何影响到说话时的嘴型变化。

◀ **使用曝光表**

在曝光表上安排对话的动画步骤。利用曝光表，检查台词和嘴型在动画中产生的效果。即使计划自己做完整段动画效果，曝光表还是保证声音同步的关键所在。

动 画
特殊技法

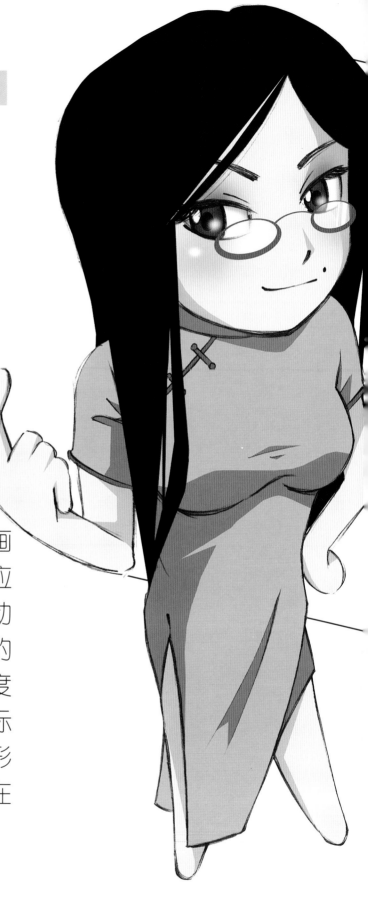

一旦掌握二维动画制作的基本技法，您会希望将这些技法应用到日本动画制作中来。在接下来的章节，让我们看看与日本动画有关的几个常见内容，还有创作日本动画的不同方式。这些都是很容易应用的简单技法，而且能使您的动画更加名不虚传。如何将静止的画面"动"起来，如何绘制速度线，如何描绘日本动画最具有标志性的眼睛，如何设定超级变形（小矮人）的人物角色，都将在随后的页码中具体讲述。

西方的动画很少运用任何形式的阴影效果，但是观众往往又非常乐意接受这种效果（只要他们能够察觉到它的存在），因此，增加特殊的单一色调来表现阴影，一般都足以满足观众的需求。有时候会添加第二种阴影的调子，但是，这样做只会使上色过程复杂化，甚至抵消了效果带来的好处。您需要确定如何表现光。在给每一帧画面上色的时候，将阴影部分单独放置一个图层，相当于阴影处在单独的胶片上。您只需要修改阴影的图层，就可以产生动感。

◀**运用渲染**：在整个场景中运用同一色调的渲染效果，可以创造特殊的感情氛围。本图例中，在黑色面施加其他颜色，达到光泽照人的效果，看似抛光的皮革或是橡皮。将白色作为高光，强调了光源强度。此图像不仅是一般意义上的动画，而且还是一种艺术处理的效果。

■ 标出卡通渲染

■ 制作阴影和高光

84 卡 通 渲 染 技 术

创建卡通渲染的图像

除了比较浅的颜色之外，高光的处理与阴影的处理相同。实际上，仅仅使用一种阴影的色调和一种高光，就足以突出人物角色或者道具丰富匀称的立体感。有光泽的物体的硬边和拐角，如刀剑，往往看到的是刺眼的"闪闪发光"。这种情形一般用白色和星形表示。例如，设置用剑打斗的场景，镜头可以表现武士静静地站立，只有他的剑在闪烁。这样做看似俗套，但是，为了表现紧张和表示格斗的某一方不可避免的死亡，观众还是很期待看到这种表现形式的。

以矢量为基础的图示软件和动画软件，当指定用于平涂色彩区域的时候，都非常适合创建卡通渲染的图像。所有渲染过的区域都可以编辑，而且都独立于主色。

1.首先用铅笔画出主要元素。

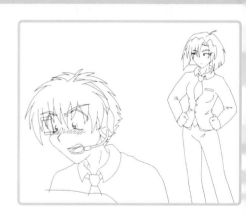

2.接着在铅笔线上进行描边，保存为一个图层。

3.填充基本色，另存为一个新图层。

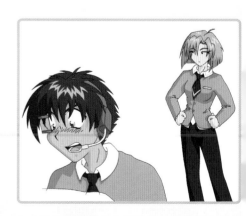

4.在不同的图层上分别渲染。本图例中增加了两个图层：一个图层是比较暗的阴影部分，另一个图层是高光部分。

在卡通渲染中，常见的错误是采用太多的步骤，或者把渲染的图层分解得太均匀。其实，给一个物体上色，只需要三次渲染即可：物体本身的固有色，比较深的阴影调子，以及比较淡的高光调子。调整阴影或者高光调子的饱和度，或者同时调整两者的调子的饱和度，可以明显地改变光源的强度。确定在什么地方进行渲染，往往会涉及实践，尝试，甚至是差错。用电脑处理，无须浪费大量的纸张和颜料。

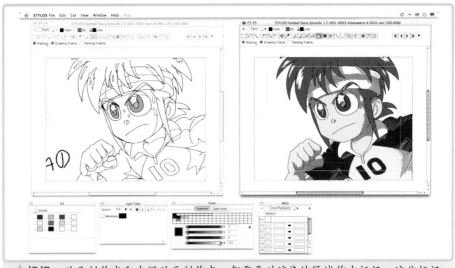

▲ **标记**：动画制作者和中间动画制作者，都需要对渲染的区域作出标记。这些标记往往是不同的色彩线条。这个步骤目前已经由动画制作软件简化了，如Stylos软件。Stylos把标记线分派到不同的图层，让清稿和电脑绘画更加容易。由于采用了大范围的平涂色彩，可以利用"油漆桶"工具迅速完成上色工作。

三维动画制作中的渲染技术

利用电脑生成的影片不断涌现，原因并不是都与大众流行有关。大多数电脑生成的动画片都是我们所熟悉的辉煌的平面形象。但是，也有生成卡通渲染的三维图像的动画，如果处理恰当，三维动画看起来就像二维动画一样。有些三维动画片制作得比较好，与二维动画结合得天衣无缝，让人无法辨别是来自电脑生成。吉卜力工作室的影片，从《幽灵公主》开始就非常成功地将三维与二维动画结合起来。需要说明的是，吉卜力工作室的二维动画作品同样具有相当高的水准。

▶ **戏剧性的灯光效果**：在这幅画面中，阴影加剧了紧张程度。这是《攻壳机动队》中草野基子的定格画面。

▶▶ **卡通渲染**：Haruwo是一部演员主导的日本动画片，最初是利用动画制作软件Animation: Master进行制作的，采用了卡通渲染技术。

灯光效果

每一款软件都有自己的布光方式，因此，为了取得最佳灯光效果，必须反复试验，不仅要找到拍摄场景气氛的恰当的布光方式，而且在各色度之间也要找到恰当的对比平衡。需要尝试渲染各种背景。要花相当多的时间取得想要的确切效果，而不是大概的效果。开头可能需要多花一点的时间，但坚持不懈的努力会得到好的回报。

卡通渲染

获取三维动画渲染图像，最便捷的方式是利用电脑软件。这样的软件包括有卡通渲染功能，或者带有卡通渲染的插件。有些软件包，如Animation: Master，包含有标准的卡通渲染，深受日本动画创作者的喜爱。有些软件输出的动画是Flash矢量文件，这是对卡通渲染的出色模仿；有的软件也可以创建出能够输入二维矢量动画制作程序的文件，如Toon Boom Studio。

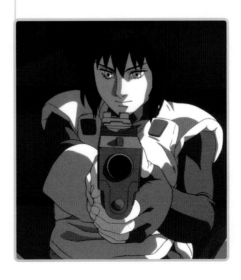

如果**渲染动画**背景的想法令人望而却步的话，其他人肯定保证：您并不孤独。几乎每一位崭露头角的动画艺术家，都是从关注人物角色的设定开始的，因为在创造自己的知识产权时，人物角色的设定不可否认地成为最为令人激动的东西。创建富有感染力的背景艺术，同样有两种简单的方法。从这些方法入手，背景不再是令人发愁的事情。经过一段时间之后，您会形成自己的工作方法。

1. 通过自己去拍摄，或者是取得已有照片的使用许可，两者都可以获得想要的背景的照片（千万不要使用自己没有明确使用权利的照片）。用Photoshop软件打开照片。

- 研究照片的使用
- 简单的电脑绘画技术

背 景 渲 染

电脑绘画

先进的图像处理软件，如Photoshop，经常应用于创作日本动画的许多环节。可是，用来创建动画背景时，Corel Painter软件则更胜一筹。Painter软件是十分独特的程序，它的唯一用途是尽可能精确地模仿在纸上或者在画布上涂抹颜色的动作。Painter过度地模仿现实，因此，软件中每一种工具都充满着可触摸的有形物体的影响：当笔触互相交叉覆盖时，颜料会混合在一起；调色刀能逼真地涂抹厚重的颜料；画长长的笔触的时候，画笔会干涩，等等。如果想获得手绘动画背景效果，Painter软件是一种理想的工具，而且还带有电脑绘画的灵活性。

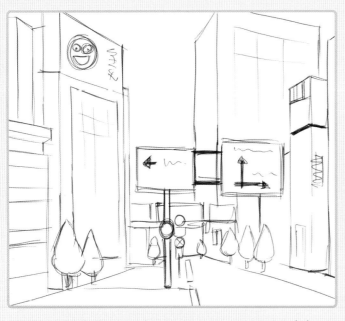

1. 从创建背景的粗略草图入手。要以一张照片作为参考，因为没有某些灵感激发或者视觉刺激是很难创建一个场景的。尤其要注意透视问题，保证每件物体的透视线都能对准消失点。

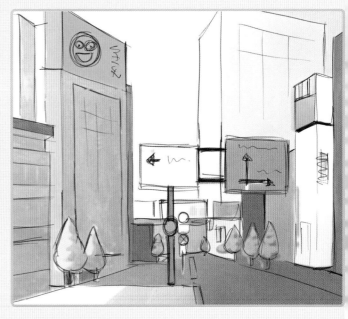

2. 在草图下面创建一个新图层，开始上色。把草图留在顶层，能更方便确保整体画面的痕迹清晰可见，也能更快地将基本色涂抹上去。在此步骤，不要过于担心整洁问题，只要保持色彩协调即可。

照片的使用

简单地处理数码照片或者扫描的图片，马上获取理想的动画背景。所需要的是操作Photoshop软件的一些基本技巧而已。

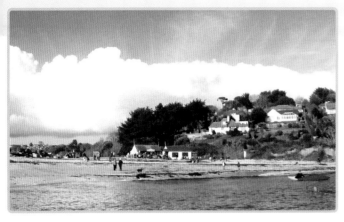

2. 从调整照片的部分参数入手。稍微增加对比度，提高色调的清晰度（图像>调整>亮度/对比度），稍稍增加色彩饱和度（图像>调整>色相/饱和度），让画面活泼一些。

3. 一旦对调整的结果感到满意，就可以应用特殊的滤镜效果。Photoshop软件有一整套滤镜插件，可以用于生成各种各样的视觉效果。其中，最合适的滤镜是"绘画涂抹"（滤镜>艺术效果>绘画涂抹）。不要担心弄乱各种设置，因为所调整的任何设置都很方便取消。这种"绘画涂抹"滤镜，可以瞬间把照片变成水彩般的效果，把不需要的细节进行柔化。不要犹豫尝试别的滤镜，可能会无意中碰到某些滤镜，它们比本例子建议的滤镜，更适合于表现想要的视觉场面。记住，尝试是学习的最好途径。

3. 对基本色感到满意后，删除最初的草图图层。现在是详细检查比较精细的细节的时候。必须保证建筑物水平边线和垂直边线尽可能地平直。对图像进行修补润色之后，开始处理部分用光的效果（假如是合适的）。合适的用光效果确实可以增强场景的艺术效果。

4. 完成阶段，添加最后的装饰性细节。像本例子中的城市景象，把路标和广告牌加入场景后，场景显得更加真实，生成一种大都市的景象。

日本动画的审美哲学明显不同于西方动画。日本动画往往放弃数目庞大的帧数，而喜欢在每帧画面中进行较高水平的细节描绘。通过利用最少的实际动画帧数（运用静帧），减少了制作时间和费用，但是不影响细节描绘工作。坚持精细的计划和谨慎的摄制，日本动画可以像任何高投资的制作，有效地表现故事情节，而无须损害太多的细节描绘。

- 何时使用静帧
- 将静帧与实景拍摄相结合

88 静 帧

前期制作的考虑因素

作为业余动画制作者，要充分利用静帧的作用，因为不可避免地面临着缺少资源和缺少时间的问题。至关重要的是，在制作初期就要认真对待这样的想法，以避免在整个场景中都使用完全的动画制作。在开始动画制作之前，应该利用一系列静态的漫画板形式系统地说明自己的构思，然后将漫画转换到故事板上（参见第34页"故事板"的内容）。一旦完成故事板，单独察看每个场景，判断完全的动画制作是否增加整部片子的支出。如果确实需要进行完全的动画制作，就要考虑如何减少绘制过程的各种开销。

需要花点时间进行周密考虑，自己的影片中哪些是关键时刻，并且作出标记。所标记的时刻就是所谓的"需要成本的拍摄"，是非常花钱的制作，需要特别关注细节才能使画面醒目突出。"需要成本的拍摄"要么是更高帧数的动画形式，要么是更复杂精细的连续镜头，要么是运用戏剧性的摄影技术。限制这种拍摄是明智的，因为它涉及太多的额外工作，除非时间不是问题。

实际上，很多运用静帧的情况都要比传统的逐帧动画具有优势。静帧有着可控的、令人惊奇的质量效果，可以利用它去营造紧张的情节，给场景安排某些其他手段难以体现的"重心"。

有效地利用静帧：

这个例子是给特定环境加进静止拍摄的镜头，而不是跟拍。画面中两个人物正处在感情强烈变化的时刻，静止的姿势加强了场景的紧张程度。即使有再多复杂精细的动画制作，也不能如此有效地表现。对屏幕元素进行周密考虑，其构图有助于提高场景的效果，否则画面的细节就没有办法体现出来。

镜头慢慢地向上移动，展现女主人公丰富的表情。静帧的运用并不意味着整个画面都没有运动，简单的镜头移动可以将生命活力注入静止的帧画面。

平移和缩放特效

　　创建一帧大于屏幕尺寸的静帧，摄像机可以在画面上自由移动。日本动画常使用这种方法，而且可以进一步开发得到更好的效果，尤其是在采用多于一个图层而且结合叠影透视效果运动的时候。这种技术也称为肯·伯恩斯效果(Ken Burns effect)，名字来自于一位获奖的纪录片制作者。他利用这种技术从历史照片中制作了电影纪录片。

　　运用局部静帧的特写拍摄，完全是利用静帧的结果，而且还有着增加感情色彩的同样目的。脸部特写在日本动画中很流行，尤其是要突出人物角色的情感变化。

局部静帧的特写拍摄

▶ 1. 开始时只是勾勒出头部和脸部，就像角色是个秃子。帧画面越是简练，感觉就越富有戏剧性。这里，我们选择了脸部的特写。

▼ 2. 由于只有头发需要制作成动画，因此创建一个新图层，画上头发的轮廓，大约为5到6帧的动画。每帧头发都应该有轻微的位置变动，以便于当数帧连接起来时，头发看起来像是在飘动。

◀ 3. 给人物上色和添加背景之后，图像就是这样子：经典的日本动画作品！

■ **利用速度线**描绘步速，不管是什么原因或者样式，都被广泛地应用于各式各样的线性卡通插图。这种视觉技巧在日本漫画中很流行，艺术家们对速度线运用自如，表现了所有的运动类型——其中很多类型转换到日本动画中。

速度线在动画中虽然不像在漫画那样既是至关重要又是广泛应用，但是，它仍然是动画一个关键的组成部分。速度线主要用于以行动为导向的系列动作中，目的是突出高度夸张的速度感。格斗的连续动作，肢体挥舞非常之快，只见线条不见肢体，这时候也应用速度线技术。速度线同样用于喜剧动画，制作者倾向于夸大屏幕的打闹动作。

1. 本例中，将速度线应用于奔跑人物的侧面镜头，速度线为水平直线。这是两个图层的速度线：一个图层是背景，另一个图层是可以选择的，位于人物前面（线条比较稀疏，不至于遮挡住人物）。将速度线制作为动画，以避免产生静止的感觉。

90 速 度 线

■ 何时使用速度线
■ 利用速度和模糊效果

运动模糊

运动模糊是介入动画界相对比较新的技术，是电脑动画制作和许许多多高端图像处理软件出现后所带来的结果。没有电脑的时候，最为认真的动画制作者可以利用喷枪或者擦拭获得模糊的效果。像Photoshop这样的软件都配备有十分复杂的动作模糊滤镜，使用Flash或者After Effects软件时，动作模糊滤镜就可以生成运动模糊效果，大大减少曾经令人气馁的工作。虽然速度线和运动模糊都用于相同的效果，但两者的用法非常不一样。速度线往往用于背景，强调速度，将速度戏剧化；而运动模糊实际上用于角色本身，强调肢体运动。

2. 给人物施加运动模糊，可以进一步强调速度。本例中，设法确保拳头和手臂不是在头部和躯干的同一图层。对手掌施加强烈的运动模糊效果，而头部的运动模糊相对弱些。这样做有利于两组元素在运动时区分为不同的速度。

值得注意的是，这种特写镜头的构图（带有速度线），在日本动画中十分常见，因为它简练地描绘了奔跑的动感，而无须对奔跑周期进行艰苦的动画制作。

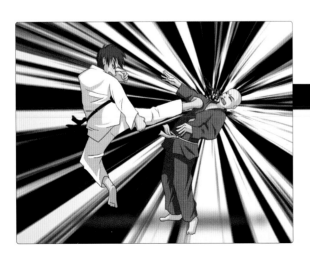

设计撞击效果

速度线也常常用于表示撞击。本例中，注意，速度线汇聚的点就是表示撞击的点。这种方法生成比较强烈的接触的感觉，对于表现格斗连续动作非常有用。记住，这种效果仅仅用于关键性的运动，像最后一击，因为过度使用则会削弱它的作用。

跑向镜头

1. 本帧画面表现一位英雄人物跑向镜头的动作。画面没有添加速度线和运动模糊的效果，整段动画看似敷衍了事。

2. 背景添加了富有戏剧效果的速度线，整个场景加强了紧迫感，也加快了步伐的节奏（注意，地面也加上速度线）。像这样添加速度线，往往需要将速度线轻微地运动起来，否则，这些线条看起来就很平淡，死气沉沉。创作3到4帧不同速度线的画面，把它们连成一段连续动画。

3. 简单地增加运动的模糊效果，进一步夸大速度的感觉。这种效果可以利用Photoshop软件生成，将人物角色运动的所有画面制作成连续动画之前，画面都相应增加了"径向模糊"的效果。

参考日本漫画

日本漫画大量地运用速度线，这是丰富多彩的参考材料，您需要从中学习更多的制作技巧。本页列举的例子，清清楚楚地展示了运用速度线的两种不同方式。第一个例子描绘了人物角色奔向镜头。第二个例子表现人物角色消失在远处。

日本动画的特征是什么？ 人物角色，诙谐幽默，文化参照，尤其是艺术风格。日本动画绚丽的视觉效果已经得到广泛认可，但它还不仅仅是大大的"动画眼睛"和"好可爱的"媚俗形象。日本动画的视觉基础深藏于它的表象之下。

日本动画得到认可，很大一部分原因是，对于高度风格化的人物塑造和表现方式，日本人体现出他们的聪明智慧。实际上，日本动画具有独特的日本风格，甚至还排斥对日本文化缺乏通识的人。与日本社会、习俗紧密联系的人（或者狂热地追随日本文化的人），往往更能借助这个超真实的、打闹式的表现手法，来理解动画的人物描述和诙谐幽默。简单地说，懂得越多的日本文化的知识，就越有准备去解读视觉基础背后的隐藏意义。

- 程式化与真实性
- 理解视觉语言

92 视 觉 基 础

高度风格化

高度风格化是指对人物角色的表情和动作进行过度的虚构，它是日本动画最可识别的商标之一。这些基本的视觉表达工具，不仅在塑造人物个性和形成幽默情节方面非常关键，而且它还让屏幕迸发出绚丽多彩的活力。实际上，高度风格化十足是日本动画的一部分，您几乎不能再碰到没有它的痕迹的影片。

为了让您的动画作品看起来更加逼真可信，不可避免地需要使用高度风格化的处理方法。想要得到更好的想法，就需要学习研究已经发行的日本动画影片，尤其是喜剧片，如《纯情房东俏房客》和《阿兹漫画大王》，它们里面充满着造作的表情。

这里介绍几种比较流行的高度风格化的例子，详细解释其中人物角色的古怪举动。

▼汗珠：

对于缺乏动画知识的初学者，超大型的汗珠可能是视觉基础最令人困惑的独特部分。大汗珠有着比较深层、微妙的含义。它主要表现了尴尬或者紧张的状态，像人们在压力下出汗那样。这最为字面上的解释。有时候，大汗珠被用来表现怀疑，是某人被看见的事情弄糊涂的一种沉默反应。大汗珠也常常用于表明某人疑别人的行为，类似于摇头或者倒吸一口气。

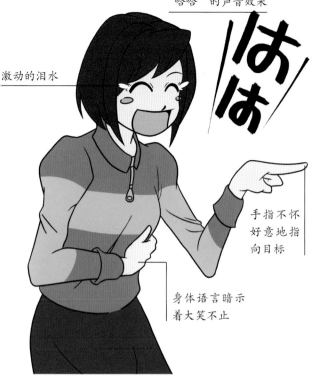

日本语文字表示"哈哈"的声音效果

激动的泪水

手指不怀好意地指向目标

身体语言暗示着大笑不止

▲捧腹大笑

在日本动画中,眼睛往往描绘为小圆弧线,表现人物得意洋洋的样子。在本例中,人物不仅兴高采烈,而且还情不自禁地大笑,她的手指指向逗乐的目标。这是某人从别人的失误中取乐的典型姿势。

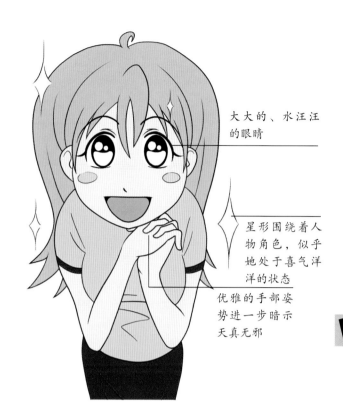

大大的、水汪汪的眼睛

星形围绕着人物角色,似乎她处于喜气洋洋的状态

优雅的手部姿势进一步暗示天真无邪

视觉基础

▲晶莹的眼睛

这是非常普通的风格化的表现方式,往往用于表示人物角色痴迷于某人或者某事,尤其是表现年轻女孩对英俊男生的痴迷。也可以用于人物角色佯装清白无辜的样子,目的是为自己开脱。

超大汗珠

手挠脑后

假笑

▶尴尬的笑:

需要解释另一个非常日本化的表情。人物角色运用假笑掩饰尴尬的感觉,用朴实地一笑了之的方式,在羞涩的脸上表现出他们的谦逊。

汗珠:

1. 在人物头部一侧,汗珠的静帧设定为"淡出"的方式。

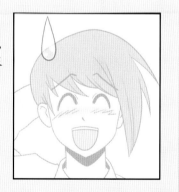

2. 将汗珠制作为中间动画(见第56页关键帧部分),向下移动一小段距离,如图示。通过改变大小或者增加汗滴的方式,表现汗珠在周围滴下。

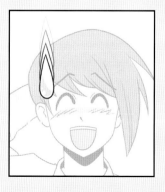

恐惧：

1. 这是简单而有效的动画简略表示法。在单独的图层，从垂直向下的线条开始，线条长短各异（仿佛流下的颜料）。现在，将线条放置屏幕的顶层。

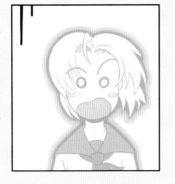

2. 利用中间动画，让线条慢慢向下流动，像是黑色的黏液慢慢地遮盖住镜头。

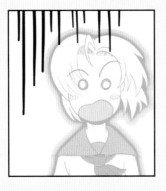

气泡框中的三个句号，象征着没有结论的思考

厚重的轮廓让人物看似剪

超大尺寸的一颗汗滴

从皮肤渗透出的色彩

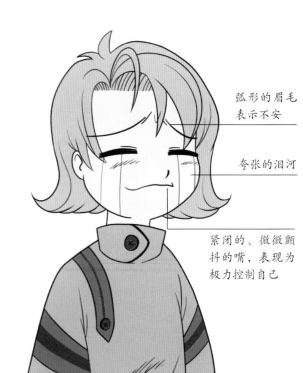

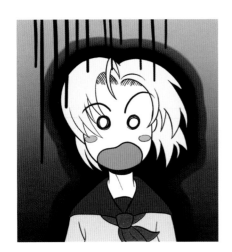

▶ **震惊的大眼睛：**

不敢相信和不能理解的夸张表情，多用于人物角色卷入破坏社会忌讳的事情。

◀ 更加强烈的震惊模样——形成震惊的边线。

弧形的眉毛表示不安

夸张的泪河

紧闭的、微微颤抖的嘴，表现为极力控制自己

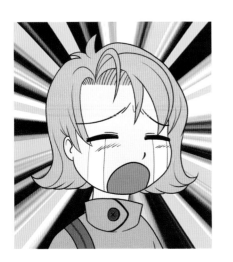

▶ **痛哭的泪河：**

混杂多种意味的表情。最明显的解释是人物角色为遭到不幸而痛哭。相反，也可以用于表现人物角色极度高兴而控制不住泪水的样子。

◀ 人物角色毫无节制地痛哭，也表现为张开嘴巴。

疲倦或者放弃：

用沉重的叹气，表明人物角色的身体或者精神已经精疲力竭。从叹气中发出的小蘑菇形状，长期以来都是这种表情的默认标志。

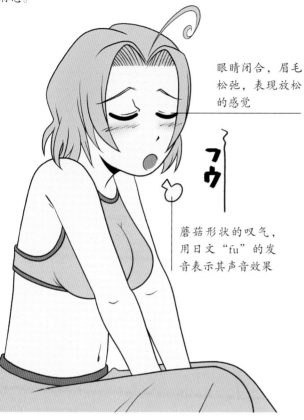

眼睛闭合，眉毛松弛，表现放松的感觉

蘑菇形状的叹气，用日文"fu"的发音表示其声音效果

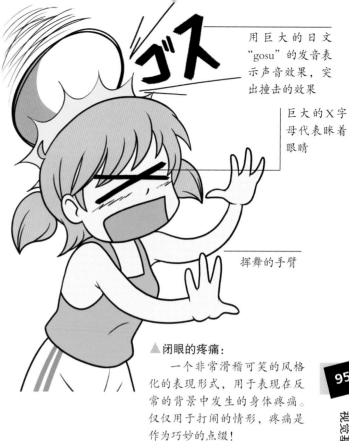

用巨大的日文"gosu"的发音表示声音效果，突出撞击的效果

巨大的X字母代表眯着眼睛

挥舞的手臂

▲ 闭眼的疼痛：

一个非常滑稽可笑的风格化的表现形式，用于表现在反常的背景中发生的身体疼痛。仅仅用于打闹的情形，疼痛是作为巧妙的点缀！

视觉基础

▶ 被压抑的愤怒：

经常会碰到这样的表情。表现角色处于暴怒不可避免地迸发的高潮状态之前，愤怒在暗中积累。按照惯例，人物角色是背对让他悲痛的人，做出这样的动作的。

◀ 这里，同样的人物更加生气的样子。

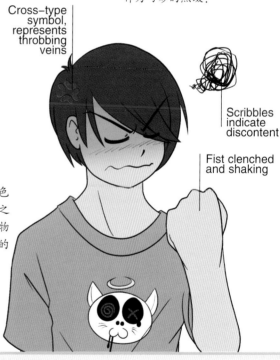

Cross-type symbol, represents throbbing veins

Scribbles indicate discontent

Fist clenched and shaking

血管搏动与涂写：

1. 在单独的图层画上血管和涂写笔迹。

2. 在紧接着的下一帧，重新画上这两种东西。让血管看似搏动，血管由小变大；涂写笔迹像是喷出的黑烟，用稍微不同于前面的方式再画一次。前后两帧连续，获得十分简单的动画效果。

一直以来，"**动画的眼睛**"是区分日本动画与其他动画的特征性元素。动画的眼睛已经成为大众文化的图像符号，而且被不计其数的当代设计师和艺术家沿袭使用。这些难以置信的又大又亮的眼睛，实际上并不足以完全确立日本动画的特征，但这样的眼睛却发挥了有益的作用，向观众传达甜得发腻的忸怩作态，代表着许许多多日本动画产品的特点。事实上，现在已经很难想象没有大眼睛的日本动画了。

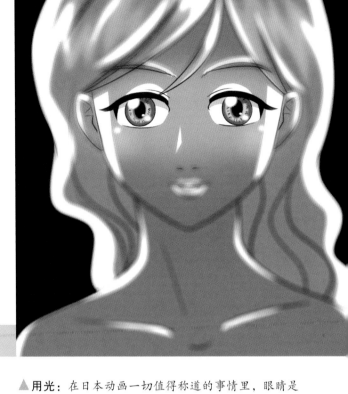

■ 如何绘制富有表情的眼睛
■ 制作眼睛运动的动画效果

96 动 画 的 眼 睛

▲ **用光：** 在日本动画一切值得称道的事情里，眼睛是相当美丽动人的。本例子中，利用布光效果强调眼睛的戏剧性效果。（参见第76页）

设计美丽的双眸

设计动画眼睛有各种各样的手段。纵览不同的日本动画影片，会发现多数动画艺术家都有自己的表现方法（甚至更多地借助日本漫画的表现方法）。不要觉得自己必须精确地模仿书中的例子——相反，要将这些例子作为大致的参考指南和灵感来源，创作自己的风格，研制自己的技巧。

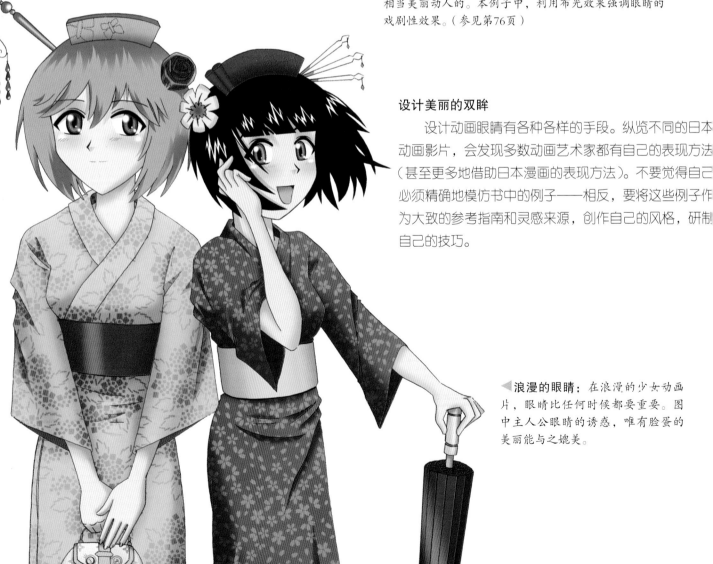

◄ **浪漫的眼睛：** 在浪漫的少女动画片，眼睛比任何时候都要重要。图中主人公眼睛的诱惑，唯有脸蛋的美丽能与之媲美。

以线稿开始动画设计，使用铅笔——假如有信心，也可以使用黑墨水的钢笔或者毛笔。在此阶段，尽可能将画面保持简洁。一旦画完基本的轮廓，就在眼睛部分填充白色，在眉毛下面添加一些阴影。运用稍暗于头发颜色的色调，给眉毛上色。接着是虹膜。选取眼睛的颜色，这种颜色是人物色彩计划中的补色，填充虹膜。选取比虹膜颜色略深的色彩，给虹膜周边上色，如第三步所示。最后加上光的反射。反射让眼睛闪闪发光，拥有前所未有的深度。

绘制眼睛

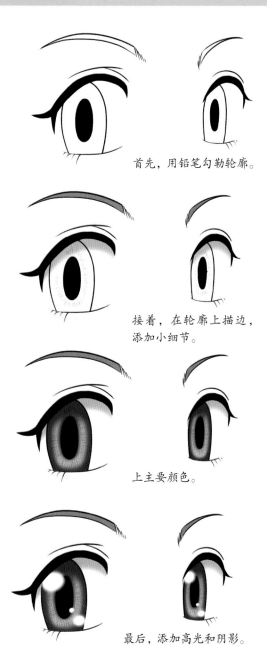

首先，用铅笔勾勒轮廓。

接着，在轮廓上描边，添加小细节。

上主要颜色。

最后，添加高光和阴影。

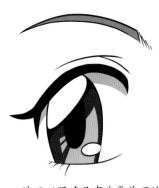

这三双眼睛具有非常美丽的细节。绘制这么重要的、数量繁多的眼睛，是劳动非常密集型的工作。

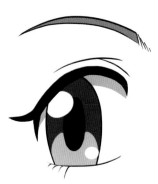

清澈，简单的颜色填充，这是经典的日本动画人物角色的眼睛特征。

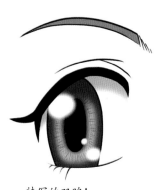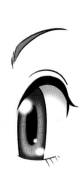

特写的双眸！

风格各异的眼睛

日本动画有数以千计描绘和渲染眼睛的手法。前面例子使用的手法只是其中一种。上图图解三种明显不同的眼睛处理手法，都是利用同一幅底图进行处理的。最上面的图例运用了细节化的、复杂的描绘手段，这种方式与日本漫画和单幅静帧相同。中间的图例更为接近日本动画的处理方式——运用平涂色块，比较干净利索、简单易行的技法——这适合于动画制作中所必须的大量的上色渲染。最下面的图例，采用柔和的喷枪效果，渲染得比较漂亮，特写效果突出。

利用眼睛塑造人物角色

在连环画和卡通故事中，眼睛（以及眉毛）往往用来塑造人物角色的个性。能马上识别出常见人物角色的刻板模式：反派角色有着倾斜的、险恶的眼睛和眉毛；娇小姑娘则是单纯的大眼睛；英雄，永远都是很坚决地直视，等等。日本动画没有什么特别之处，由于文化上的差异，对于原型的艺术处理手法有了少许的改变。在设定人物角色的时候，不用担心偏离标准。邪恶的眼睛不会总是造成邪恶的人物性格。

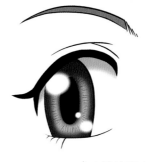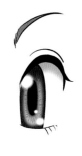

▲ **中性的眼睛：**

这是日本动画标准版的眼睛，没有附带任何特别的人物特征。

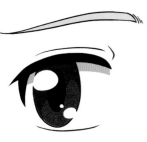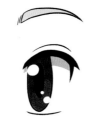

▲ **温顺的眼睛：**

这样的眼睛适用于害羞的角色，或者用于处在伤心阶段的人物。

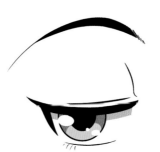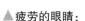

▲ **疲劳的眼睛：**

此类眼睛适用于没精打采的角色，或者只是对所处的情形无动于衷。

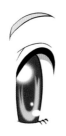

◀ **孩童的大眼睛：**

常见于儿童角色或者变形的"小矮人"角色（参见第100页内容）。

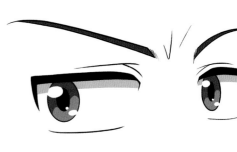

▲ **严肃的眼睛：**

多见于成年人的人物角色，或者是无论如何都比较严肃认真的人。

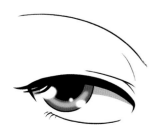

◀ **性感的眼睛：**

此类型适合于性感迷人的女性角色，她也许比较成熟，浑身散发出性魅力。

◀ **朴实的眼睛：**

适合于比较注重实际的人物角色。

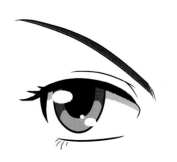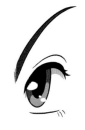

▲ **严厉的眼睛：**

精神饱满而且态度坚决的样子，适合于高傲的动作型英雄，或者相反，是顽固的反派角色。

眼睛的动画制作

眼部运动的动画制作有两种不同的方式——开眼的转动和眨眼的转动。虽然开眼的转动比较容易制作，但是眨眼的转动最为准确地模仿了我们转动眼睛的方式，因为人类在几乎不被察觉的情况下，往往会在眨眼的过程中间，移动他们的目光。

眨眼的转动

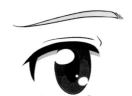

1. 这种方法需要在同一个图层上画出完整的眼睛。

开眼的转动

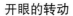

1. 选择渲染后的人物角色，从一对留空的眼窝着手。

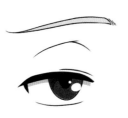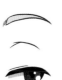

2. 眨眼的动作太快，实际上没必要制作几帧的动画。这里，眼睑下垂到一半，瞳孔向左侧移动。

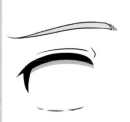

2. 在不同的图层分别添加虹膜和瞳孔。

3. 眼睛完全闭上。

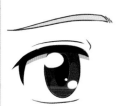

3. 沿着要求的方向移动瞳孔。

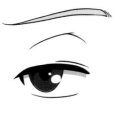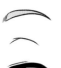

4. 眼睑半开，注意瞳孔如何移动向右侧。这个动作给人的印象是，瞳孔在眨眼的过程中移动了。

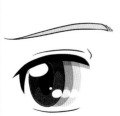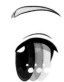

4. 到此为止，瞳孔就成功地左右移动了。

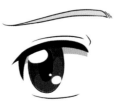

5. 眼睛完全打开，瞳孔已经完成移动。

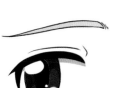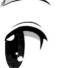

术语 **"超级变形人物"**（简称SD人物）指人物造型的小型化变形，极力使人物角色看似孩童一般，尽可能体现出可爱的特点。SD人物也被称为Chibi，在日文中意为"小矮人"。

在不同的时期，无论是动画的制作者还是狂热的爱好者，都对多数著名的动画人物角色进行SD商品化处理。人物角色被处理为SD产品，是艺术家和狂热爱好者奚落特许经销权的一种方式，把人物角色置于完全矛盾的背景当中。例如，《机动战士高达》系列动画中，巨大而凶猛的机器人被大量衍生出一种独立的、夸张的SD副产品。这些SD产品很受欢迎，因为长期的狂热爱好者发现，原本熟悉的造型被大胆地修改，而且还能做出正常尺寸的造型所不能做的事情（往往是原始特许经销权所不允许的、不合常规的事情），他们感到很新鲜。SD人物角色是玩具和小塑像制造商的丰富素材来源，他们开发SD人物的逗人喜爱的特点，销售到更为广泛的潜在观众群。

100 SD 人 物

- 创建SD人物
- 设计标志和主题

塑造SD人物角色，并没有苛刻而可靠的法则，每个艺术家对创造最好的SD人物造型都有自己的解释。一般来说，塑造SD造型的时候，"娇小可爱"应当是努力的目标。假如人物造型看起来很可爱，充满着孩童的魅力，那么您就走对路了。

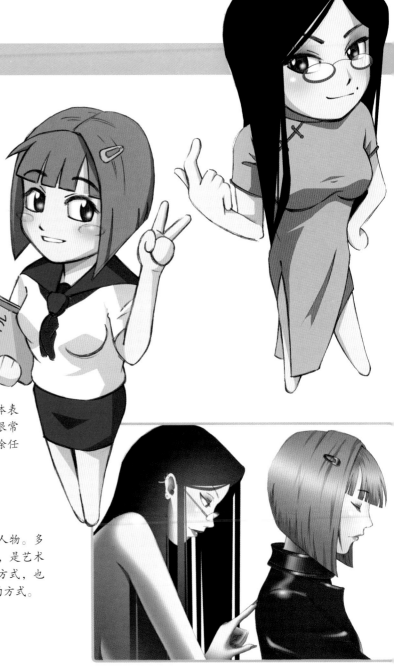

▶ **经典的SD人物**：注意人物超大的脑袋，相比之下，身体的其余部分被按比例缩减。解剖结构不合比例是SD人物设定的关键，因为这样才能让它们有孩童般的外形，也让它们娇小可爱。而且，还要注意身体表现元素的简单化，例如手脚部分。在塑造SD人物时这是很常见的练习，是"少就是多"的概念在现实中的应用。排除任何过于复杂的东西，强调或者夸张最明显的人物特征。

▶ 通过对比，这组是有着相同原型的人物。多数SD人物都来自目前存在的人物角色，是艺术家摆弄和奚落自己的创作的一种理想方式，也是在不同环境中使用SD人物的更灵活的方式。

作为主题的SD人物

小矮人招人喜欢的、相当醒目的外形，往往是作为设计的主题和市场销售的标志，而不是作为真正的动画人物角色。当然，许多看点都将SD样式推介为主要的销售点（如《瓶诘妖精》《抢夺战》和《飞天小女警》），但那是特例。一般而言，它们的作用仅限于突出动作，通常用于喜剧性的效果。

如果运用有效，可以将SD人物增加为您的产品。对于电影片头、身份标识和幽默滑稽，它们都是很好的主题，而且很容易给屏幕的噱头注入轻松搞笑的感觉。《少年战队，出发！》是个好例子，SD人物造型已经被西方动画片所吸收。

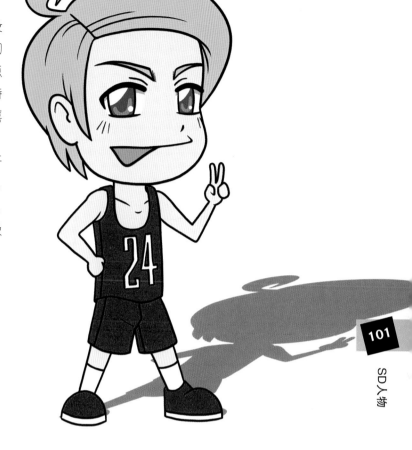

◀ ▲ **极度夸张的SD人物角色：**

这些例子都是极度夸张的SD人物角色。为了引人注目，它们不合比例的身体造型达到了新的境界。厚重的黑色轮廓和醒目的基本色，进一步强化SD人物的外观，使其审美上更接近商标，而不是真实的人物造型。

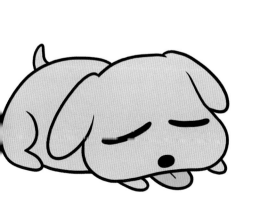

◀ **SD动物：**

在日本动画中，如猫、狗这样的家庭动物，往往被塑造为相当超写实的SD样式，即使其他的造型并不是这样（如《魔女宅急便》）。这是因为创作者想表现宠物非常可爱，它们喜欢搂搂抱抱。而且，还有比用小矮人的样式更好的表现方式吗？

制作动画

在赛璐珞胶片上绘制然后再拍摄到电影胶片上的日子，几乎是一去不复返。电脑动画制作的出现提供了多种发展前途，有天赋的艺术家可以创作自己的影片，不再受设备要求带来的制约。制作数字化动画片，不管是制作二维的还是三维的，确实都需要有能够完成任务的合适的软件。"合适的软件"不是指只能使用优于其他所有软件的一种软件包——"合适的软件"是指自己运用得最为舒服，没有扼杀创造力的一种或者数种软件。

接下来的章节是各式各样的可用软件的要览，并且书中还提出一些建议，让您不费太大的代价就能开始动画创作。

■ **动画制作**可以选用许多软件包，价格也从免费到数千美金不等。随着技术的进步，与一两年前某些昂贵的商业软件相比，今天的免费软件具备更多的吸引人的地方。实际上，许多有创意的电脑杂志都附带有CD光盘，上面是目前免费发行的旧版本软件，因此，在准备花很多钞票购买软件之前，值得先到当地的报摊看看。

如果是制作二维动画，就需要有给图像上色的软件，以及将图像转换为连续镜头的软件。三维动画制作，就需要有能够完成建模、纹理、动画和渲染等功能的软件。您还需要有编辑连续镜头和增加声音的软件。如果计划将二维与三维动画结合在一起，还得有合成软件。在日本动画中，结合使用两种不同的数字化媒介是非常普遍的（如《攻壳机动队》和《蓝天》，其中《蓝天》混合了定格动画），用有生命角色的三维方式，制作出无机物的生命力。下面分析常见的软件。

■ 选择理想的工具
■ 不同软件包的利弊

104 软 件 选 择

软件名	MacOS或Windows	价位	基本功能	优点	缺点
Photoshop	两者都有	$ $ $ $ $	图像处理	标准的图像处理软件，功能十分强大。	没有动画制作功能
ImageReady	两者都有		创建网络图像	与Photoshop软件捆绑安装，GIF优秀的时间轴动画制作软件。	仅限于以网络为基础的像素动画制作。
Fireworks	两者都有	$ $ $	创建网络图像	与Flash和Freehand结合很好，容易操作。	仅限于以网络为基础的像素动画制作。
Corel Painter	两者都有	$ $ $ $	"自然媒体"图像编辑工具	模仿自然媒体，尤其适合于背景制作，内置式动画制作工具。	需要有绘图板。
Dogwaffle	Windows	$	"自然媒体"图像编辑工具	模仿自然媒体，尤其适合于背景制作，内置式动画制作工具，定价，免费版本也能使用。	可供输出的设备有限。
Freehand	两者都有	$ $ $ $	矢量插图	凭直觉运用，与Flash结合良好。	
Illustrator	两者都有	$ $ $ $	矢量插图	与其他Adobe产品结合使用。	
QuickTime	两者都有	免费	电脑播放影片	电脑上录像的默认标准，Pro版本可提供输出选择。	
iLife	MacOS	$	编辑，音乐	附带有音乐和录像创作，定价，高清晰。	在iMovie中录像和音响轨道有限。
Final Cut Express	MacOS	$ $	编辑，音乐	低价位的高级录像编辑和音乐创作软件，高清晰。	输入图像连续镜头的效果不理想。
Shake	MacOS	$ $ $ $	合成与效果生成	极其强大的高级工具，定价。	需要强大的电脑支持。
Premiere Elements	Windows	$ $	录像编辑	低价位，容易操作。	功能有限。

Premiere Pro	Windows	\$ \$ \$ \$ \$	录像编辑	可输入图像连续镜头生成动画效果。	
AfterEffects	两者都有	\$ \$ \$ \$ \$	合成与特殊效果	与其他Adobe产品结合使用。	
Adobe Production Studio	Windows	\$ \$ \$ \$ \$	完成录像的软件包	制作专业水准电影所需要的任何功能。	
Flash	两者都有	\$ \$	图像生成与合成	能够制作高标准的动画片。文件比较小，适用于互联网。SWF格式为网络标准格式。	
Toon Boom	两者都有	\$ \$ \$	矢量动画制作	模仿传统动画制作方法，多平面的摄像机机位，曝光表，学生版本也可以使用。	需要有绘图板。
Animation Stand	两者都有	\$ \$ \$ \$ \$	数字化动画制作	模仿传统动画制作方法，多平面的摄像机机位，曝光表，自动胶片绘画。	相对而言，这款软件不为人所知。
Money Jam	Windows	免费	铅笔稿试拍	丰富的功能，包括曝光表。定价。	不能用于绘制。
Toki Line Test	两者都有	\$ \$	铅笔稿试拍	丰富的功能，包括曝光表。有声音功能。	不能用于绘制。
DigiCel Flipbook	两者都有	\$ \$ \$ \$ \$	数字化动画制作	模仿传统动画制作方法，多平面的摄像机机位，曝光表，自动胶片绘画。	
Toonz	Windows	\$ \$ \$ \$ \$	数字化动画制作	模仿传统动画制作方法，多平面的摄像机机位，曝光表，自动胶片绘画。	用于大型工作室。
Retas! Pro	两者都有	\$ \$ \$ \$ \$	数字化动画制作	整合各种专业工具的模块系列。	用于大型工作室。
Animo	两者都有	\$ \$ \$ \$ \$	数字化动画制作	整合各种专业工具的模块系列。	用于大型工作室。
TAB	两者都有	\$	矢量动画制作	模仿传统动画制作方法，多平面的摄像机机位，曝光表，定价。	需要有绘图板。
Stylos	两者都有	\$ \$ \$ \$ \$	矢量动画制作	模仿传统动画制作方法，多平面的摄像机机位，故事板，曝光表，专门为动画而设计。	
Daz \| Studio	两者都有	免费	三维人物设定工具	定价，容易操作，有许多低成本的动画内容，有助于二维建模和绘画。	动画制作工具有限。
Poser	两者都有	\$ \$ \$	三维人物设定工具	容易操作，有许多低成本的动画内容，有助于二维建模和绘画。优秀的动画制作工具。	需要有陡直的学习曲线，才能准确地把握角色的姿势。
Carrara	两者都有	\$ \$ \$	三维动画制作	从Poser和Daz \| Studio输入人物设定，性能价格比最优的软件。	没有标准的接口。
Mimic	两者都有	\$ \$	嘴型对位	容易获得准确的三维嘴型对位。	限于Poser和Lightwave 3D软件。

动画仅仅是一系列连续的静帧，利用迷惑眼睛的速度进行放送，让静帧看似连续的运动。利用电脑技术生成这样的效果，就需要有一种软件把图像和其他内容都组织成连续镜头。最简单的情况，几乎不需要什么装备，既不需要硬件也不需要软件。电脑出现之前，在书本的一角绘制画面，然后用拇指快速地翻阅书页，这是当时制作简单动画的最简易方式。利用电脑制作自己的首部数字动画，花费很少费用或者根本就不花什么费用。

GIF 的礼物

数字动画最简单的形式，是动画化的GIF（图像互换格式）。GIF文件的颜色调色板有限，不能很好地处理连续调子，这对制作动画渲染的图像反而非常理想。可惜的是，GIF文件也有自身限制：在网络演示受到约束，文件大小和网络连接速度都是牵制因素。如果能看到像电脑翻页书那种格式，这就是着手制作动画的理想格式。然而，除了商业用途，如Macromedia Fireworks或者Adobe ImageReady（与Photoshop捆绑），还有许多有用的免费工具和共享工具。

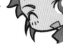

106 数 字 编 辑

- 认识不同的格式
- 创建简单的动画

图像生成软件

您需要有生成和修改帧画面的软件，亦即图像生成或者图像编辑软件。扫描手绘铅笔稿，输入软件进行描边和上色。扫描铅笔稿时至少需要300dpi的分辨率，在上色时也要保持这种分辨率。完成图像处理，准备输出图像的时候，要把分辨率减少到72dpi，亦即对话框列表的屏幕分辨率之一。记住，要始终保持RGB的模式。

虽然Photoshop软件在生成静帧方面非常优秀，但是它本身并不能制作动画。它和Adobe Premiere（或者更为昂贵的After Effects软件）结合得非常好，可以输入一批Photoshop文件，提供连续的编码，从而生成连续镜头。然而，Photoshop软件除了广泛应用之外，它并不是唯一可用的软件。诸如Corel Painter或者Dogwaffle之类的软件，都提供独特的"绘画"方法和内插式的动画制作工具。开始制作动画时，适应已有的工具是理想的入手方式。假如您很投入动画制作，那么，最好选择专用的软件包。这方面的内容在本书第108页进行讲述。

图像编辑软件：
Fireworks是一款用于网络图形的图像编辑软件。尽管它的输出应用仅限于网站，其动画GIF功能却是学习动画帧的工作原理的有效途径。

制作者秘诀：分辨率

以像素为基础的图像编辑软件，可以利用非常小的一点数字信息，即像素，构成一幅画面。每个像素代表着单个的点，因此，利用这类软件创建的画面，高度依赖于分辨率。图像的质量由每英寸上的像素（点）数目来决定，亦即dpi。录像和电影有着必须使用的特殊的分辨率和比例。NTSC数码录像(DV)的帧是720×540像素（PAL格式为768×576像素），其比例为4：3。新的高清晰格式(HD)的分辨率是1920×1080像素，外观比例为16：9。不管采用的是何种格式，所有图像都以72dpi保存。

分辨率为25dpi　　分辨率为72dpi　　分辨率为150dpi　　分辨率为600d

对视觉艺术感兴趣的大多数人，都非常熟悉数码照片处理软件Photoshop或者Photoshop Elements，除此之外，还有一大堆可选择的绘图工具。

在平面设计软件中学习

多数图像编辑处理软件提供有相同的工具和功能，还有它们各自独特的效果。熟悉一种软件，其他的就能迎刃而解。这里演示Photoshop几种常见工具。

在任何平面设计软件中，图层是关键的部分。这种图层用于分配颜色或者单个元素。也可以用作描摹的灯箱。

工具条为所有平面设计软件的标准特征，上面罗列有全部的工具，包括绘制工具和上色工具（如铅笔、钢笔、毛笔、填充器等）。

套索工具
裁切工具
橡皮擦工具
文本工具
钢笔工具

图层元素的涂抹效果。

可视图层的开关。

图层蒙版，覆盖图层黑色区域的所有图像。

色彩混合器是创建新色彩的部分。对于动画制作而言，只能选用RGB模式。可以将颜色添加到色样调色板。

可以为项目建立独特的色样库，然后在每一个新建文件中储存使用。色样库生成完全连续的色谱。色彩从混合器中滴进色样调色板。

操作平台

选择软件的时候，选择既能基于Mac平台又能基于Windows平台的软件是明智的想法。由于动画制作涉及的工作量非常之大，甚至是短小的动画片也不例外，因此，协作就成为重中之重的事情。可能大多数朋友都使用同一种操作系统，但并不能完全保证不出现协作问题，因此，选择软件时，要确保考虑到协作的问题。大部分的软件开发商都至少发行两种版本的软件，有的软件还在Linux上运行呢。

多数软件开发商还提供产品的演示版本，因此，可以在购买前进行试用。演示版软件往往设置某些限制，例如使用时间的限制，功能不全，不能存盘，存在水印，或者降低分辨率等，但是，它能采用可接受的方式，提供体验软件能为你做什么的一次机会。这样的操作往往由用户界面所支配。例如，Adobe软件设计有共享的界面，如果熟悉了Photoshop，再使用Adobe的其他软件就更加容易，也更加直观。而且，软件之间结合非常紧密，以方便文件转换。

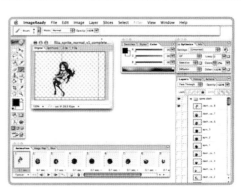

▲ 网络图像：像Fireworks那样，Image Ready软件也可以生成网络图像，而且这款软件是捆绑Photoshop一起安装的。由于它是Photoshop软件的一部分，两者结合得天衣无缝，在一款软件上的变动，马上就可以影响到另一款软件。很容易操作其中的动画制作工具。

尽管运用自己目前拥有的或者低价位的软件，就有许许多多制作动画的方式，但是，如果计划制作专业水准的动画，或者仅仅是增加自己在动画工作室的工作机会，那么，您就需要考虑选用专用的动画制作软件。对于二维动画，可以选择像素型或者矢量型的软件。虽然目前多数软件都包含有像素和矢量这两项技术，但仍需要了解它们的基础知识。

- 选择动画软件
- 创建数字化的手绘动画

▲Toonz：这款软件是专业电脑制作动画行当中的主要角色。Toonz是一款复杂的软件，目的是加快工作室的工作流程。本例演示了曝光表如何整合到软件系统的其他模块。吉卜力工作室喜欢运用Toonz作为动画制作的软件。

108 专 用 软 件

专用软件的优势

运用专用的动画制作软件的优势，在于软件本身就是模拟传统动画的胶片的制作方法，再增加许多额外的效果。更为重要的是，主要的修改工作无须再像以前那样进行数周或者数月紧张的重复劳动。对于个体的动画制作者或者小型动画工作室而言，这些软件非常实用，一个人就可以做几个人的工作，减少了制作成本。节约成本对大型工作室也是一种优势，而且还意味着几乎可以删去训练计划。

模块的循环使用

多数专用软件都有功能模块，通过分解任务使制作流程更加流畅。模块一般都分解为不同的任务：扫描（将铅笔稿的帧数字化），铅笔稿试拍，描边，上色，合成／镜头。描边现在几乎都是用电脑专门处理，因为电脑软件有"取消"的优势功能，还可以复制帧，保存不必要的重复工作。

标准化的调色板，可让每个人都能在项目中使用，而且任何调色板上的改变，都会自动地更新整个动画制作项目。

合成曝光表

采用合成的曝光表，进一步简化制作流程，可以做出即时的调整，如改变奔跑的次序。这是因为单帧的画面和图层都与曝光表相联系。动画制作的一个常用技巧，是利

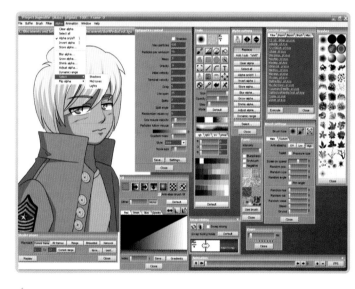

▲Retas! Pro是日本销售量最大的动画工作室软件，而且是在日本本土研制的软件。作为一个专业的软件包，它的价格是根据所提供的模块而相应地变化。CoreRETAS是软件系统的核心，所有元素在这儿都通过曝光表和镜头整合在一起。

用合成／镜头的组成部分来增加运动，而无须做许多额外的绘画工作。

对于专业工作室而言，全套软件的价格是固定的，Animation Stand和DigiCel FlipBook要比Photoshop完全版更便宜，而且还能完成所需要做的一切事情。有些软件是基于铅笔—纸张模式的动画制作形式，但多数软件可以直接从绘图仪进行输入。如果计划使用纯粹的电脑动画制作系统，就应当考虑利用矢量动画制作系统——本书后面的章节将予以介绍。

专用的动画制作软件提供有一切的文件形式和文件大小（包括价格）。许多软件都是具有多种模块的系统，另外的软件则将所有内容都整合进一个软件包内。

在专用软件中学习

Retas! Pro是日本销售量最大的动画工作室软件，而且是在日本本土研制的软件。作为一个专业的软件包，它的价格也是根据所提供的模块而相应地变化。CoreRETAS是软件系统的核心，所有元素在这儿都通过曝光表和镜头整合在一起。（此段原文与前页下图说明原文雷同。——译者著）

曝光表是系统的核心。每帧都标有数字，摄像机的位置安插在每个图层相应的图像中。

此处控制摄像机的位置和放大。这里所设置的信息被安插到曝光表中，反之亦然。

Paintman是RETAS! Pro软件中的描边与上色模块，它与CoreRETAS相连接，可以整合工作流程。

图层调色板。曝光表的每个图层上所有图像都安插在这里。本例演示了背景图层，它只有一张连续镜头的图像。

进一步调整摄像机。

预览窗口，演示每帧图像所有图层整合后的样子。

DigiCel Flipbook：这是较新的软件，但是获得了坚定的追随者，主要是因为它拥有合理的价格和丰富的功能。简化的界面更加方便操作，而且也更加直观。曝光表位于系统的核心部分。

电脑制作流程中所有需要的工具，都可以从工具条中获得。每个工具都有一个新的界面。

在逐帧动画制作中，曝光表控制着每个图层。对于从传统动画制作中转换过来的人，该种方式比时间轴更为自然轻松。

调色板贯穿整个制作过程。

标准的描边和上色工具。

建议使用的软件

在购买之前，要检查软件是否合适自己电脑的操作平台。

Animation Stand: www.animationstand.com
FlipBook: www.digicel.net
Retas! Pro: www.retas.com
Solo: www.toonboom.com
Toonz: www.toonz.com
Animo: www.animo.com
CTP: www.cratersoftware.com

矢量图 100%

矢量图 400%

位图 100%

位图 400%

矢量图与位图
图示说明，矢量图可以放大而不会损失质量，相反，位图放大则会降低质量。但是，位图却能产生调子的细微渐变。

矢量的插图和动画使用的图像，完全不相同于以像素为基础的软件所生成的图像。矢量是依赖数学计算，而不是像素程序中的字节，来生成线条和填充物。从传统上来看，矢量图明显不同于像素图。矢量图有着干净、简洁的线条和单纯、平涂的色彩，这使得矢量图成为动画的理想介质。但矢量图的优点不仅于此。矢量图与分辨率无关，

亦即意味着矢量图可以放大或者缩小至任何尺寸，图像质量都不受影响。而且，矢量图有着比较小的文件大小。矢量软件的另一个优势，是页面上的每一个元素，除非是使用了程序中某种滤镜或者某种效果而转换成像素格式，否则全部都能进行编辑操作。

110 矢 量

- 矢量软件的优势
- 找到适合自己风格的程序

不同的笔触

矢量软件来源于制作logo标志的一种工具，迄今得到巨大的发展。今天，像Adobe Illustrator、Freehand和Expression这样的软件，都可以模仿各种各样的笔触效果，其中Expression在模仿自然媒介效果方面最为出色。在大多数日本动画中，矢量插图制作是创建卡通渲染图像的理想工具，因为软件中对象的形状是用单纯的色彩进行填充的。大多数矢量软件现在都提供可选择的透明工具，更方便于渲染。改变颜色也很方便，因为线条和填充都是从调色板上点取，调色板可以执行统一变化的编辑工作。或者，各种风格可以成为个人的元素，根据需要也可以进行编辑与修改。在开始动画制作的实际操作之前，运用这里提及的任何一种插图软件包，都是着手设定人物角色的绝佳平台。

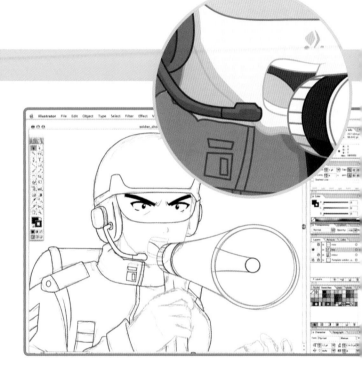

▲ **Adobe Illustrator软件**：这款软件和其他的插图软件，都要比Flash软件更适合于绘图。将扫描的铅笔绘图稿作为模板导入，重新描绘和上色。利用多图层的方法，有助于安插卡通渲染。

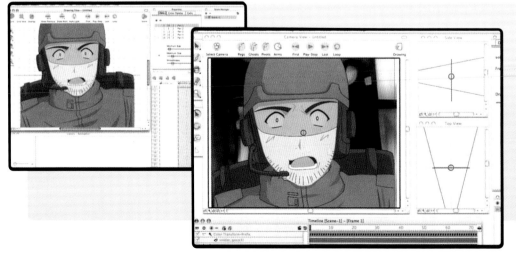

◀ **Toon Boom Studio软件**：这款特点突出的动画制作程序，包含有两个主要部分。其中，绘画部分用于创建单帧画面，把单帧画面加进交互式的曝光表。场景部分承担着镜头和排字机的作用，其显著特点是一台三维多图层变换摄像机，以及其他动画软件中常见的时间轴。

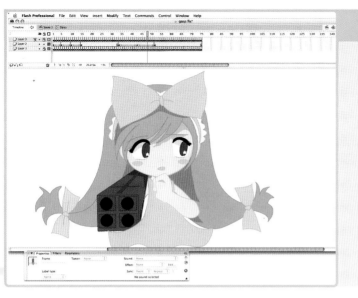

Flash软件的导出

很多三维软件可以提供矢量文件或者Flash文件输出。Toon Boom Studio和Flash软件都采用图层方式，三维元素可以放到文件中与二维画面进行联合处理。由于Toon Boom Studio的图层模拟三维空间，允许摄像机在场景中移动，因此，您的动画就有了深度，甚至无须采用三维建模。

矢量动画制作行当中另一个玩意儿是Moho软件。此软件像三维动画软件一样采用了骨架模式，生成运动效果。由于其特别的方式，这款软件偏向于设定风格化的人物角色，尤其适合于小矮人形象的动画片。

▲Flash：这是利用基本的时间轴方式创建动画，一次添加一帧，或者像运动的中间动画，嵌入式地制作运动动画。可以直接在舞台上绘制矢量图，或者从插图程序（如Freehand）中导入图像。

完备的矢量

矢量技术的所有优点非常适合动画艺术家。这是由于所有元素都能够在帧与帧之间进行编辑、复制和调整，能紧跟上制作进程，尤其是与图层功能一起使用之时。尽管还不能完全和三维软件相比，有些矢量也可以自动生成中间动画。

有两个特别的软件包功能异常强大，特点非常显著，而且大家也能够买得起：Macromedia Flash和Toon Boom Studio。Flash的文件格式已经成为网络动画的默认格式。它最初的设计是用非常小的文件来创建复杂的小旗帜动画，现在却成为动画制作、网页设计和网络游戏的强大的研制工具。对于仅仅想制作动画的人来说，它先进的功能特点可能有点过于复杂。

另一方面，Toon Boom Studio软件则设计为模仿传统的动画制作方法，配备有完整的传统工具，如曝光表，转动灯箱，和多平面的摄像机。它甚至带有预置的嘴巴讲话的形状，以便于嘴型对位，也加快制作的进程。Toon Boom Studio有两种版本：入门版的Express软件（100美元以下）和完全版。想把动画制作作为职业的人，这是理想的软件，因为Toon Boom也出产用于世界各地大型工作室的专业水准的程序。

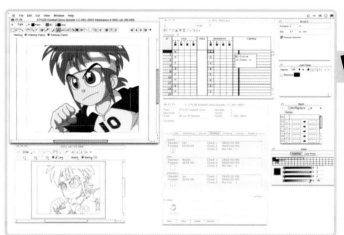

▲Stylos软件：这是一款专用的矢量动画制作软件，由Retas! Pro的制造商发行。它拥有工作认真的动画制作者所需要的一切要素，从故事板到曝光表，到绘画、上色和拍摄，这些功能都整合在一起。这款软件来自日本，非常适合日本动画制作。

软件连线

在购买之前，需要检验软件是否适合自己电脑的工作平台。
Illustrator: www.adobe.com/illustrator
Freehand: www.macromedia.com/freehand
Corel Draw: www.corel.com
Canvas: www.acdamerica.com
Expression: www.microsoft.com/expression (第3版可以免费下载)
Flash: www.macromedia.com/flash
Moho: www.lostmarble.com (Papagayo是免费的嘴型对位工具，在这里也适用。)
Stylos: www.celsys.co.jp/en/retas/index.html
TAB (Toonz Animation Board): www.the-tab.com
TAB Lite: www.tabllte.com
Toon Boom Studio: www.toonboom.com
Toonz Harlequin: www.toonz.com

三维（3D）动画原本是指使用木偶和模型的定格动画。但是，这种技术在逐渐消失，部分原因是它过于消耗时间，而且也是由于电脑技术取得了巨大进步。今天我们谈及三维技术，一般都指CGI（电脑生成图像），或者仅仅是CG（电脑图形）。3D CG已经成为动画不可分割的部分，大量貌似二维的动画，都是采用渲染后的三维图像进行制作的。

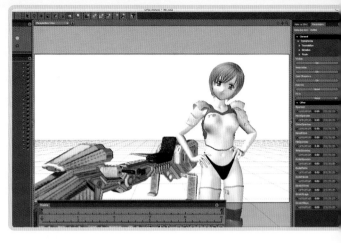

▲**定制模型：**DAZ | Studio软件是以人物设定为基础的插图和动画软件，使用的是定制模型。动画工具是关键帧—时间轴的基本排列顺序，而一系列的衣服和道具使这款软件成为有价值的工具。

■ 加入三维的模式
■ 二维与三维相结合

112 3D 软 件

人体建模

创建人造物体，如机器人、交通工具和建筑物，三维软件是理想的工具。而且，三维软件塑造人体不仅需要有出色的建模技巧，还要有人体解剖的专门知识，这远远超出绘画的要求。相比之下，二维绘画可以高度风格化，可以掩饰任何明显的短处。

为了真正吸引人，动画片需要有人物角色。对于初学者、中级甚至高级动画制作人士，引进人物角色的最简易方式，是利用某款电脑软件，如Poser或者DAZ | Studio。这些软件专门用于设定人体模型，本身就附带有各式各样现成的人物设定。随着日本动画和漫画的广泛流行，有些人物设定已经形成风格，如DAZ软件中的Aiko（女性）和Hiro（男性）。利用软件里大量的设置，对基本的人物设定进行高度的个性化处理，再添加其他成分，如头发和衣服，就能塑造真正独特的人物造型。

DAZ | Studio和Poser两款软件带有内插的动画制作工具，像多数电脑动画软件那样，它们利用了关键帧和时间轴的系统。人物设定的解剖结构准确，运动关节完整，因此它们可以塑造出任何姿势（这也是软件名称的由来）。

创建逼真的姿势是一项漫长而艰苦的任务——但是，所有现成的姿势，从武术动作到调情卖俏，都可以购买或者下载，成为关键帧的基础。DAZ研制了一款软件Mimic，它可以从声音文件中创建嘴型对位，可与Studio、Poser和Lightwave软件一起使用。

模型：可按照观众要求塑造的、现成的三维模型，可以作为动画制作的合适起点，或者作为二维动画的参考素材。

▲Poser软件：为独创的人物姿势造型软件，形成了一系列复杂的特征，有助于动画的制作。这款软件也是运用关键帧—时间轴的系统，但同时提供可用于复杂的调整动画的编辑系统。人物行走的设计师让您点击几下鼠标，就能创建行走和奔跑的连续镜头。

▲Carrara：一种软件包，有三种版本（基础版，标准版和高级版），允许从Poser中导入整段动画场景，再用卡通材质系统进行渲染，或者转换为矢量动画片。可以利用建模工具生成完整的人物设定和动画效果。

在着色中进行渲染

虽然Studio和Poser软件在人物设定方面出类拔萃，但是它们并不拥有创建独特背景的最佳工具，也没办法提供最好的渲染选择。Studio具有基本的卡通渲染功能，却不像有些专用三维软件包那样具有灵活性。鉴于这两款人物设定软件的质量和受欢迎程度，很多其他三维软件都提供与这两款软件相兼容的方式。Studio软件与山水设计大师Bryce软件配合使用，而完整的Poser动画则可以导入诸如Carrara、Lightwave、Vue这样的应用软件。Carrara，或者是它的入门版本的3D Basics，是任何着手制作三维动画的理想选择，具有良好的价格—性能比。与其他三维应用软件相比，Carrara的界面更加友好，更加直观。

如果考虑到，所有三维软件都用同样的原理进行建模，处理造型，增加纹理，那么，利用像Carrara这样的软件开始制作动画，会让您无须花太多周折。许多专业水准的软件包，如Maya，和免费的演示版或者训练版一样，都可使用，其局限性在于需要渲染的文件大小问题。学习如何操作这些软件，想法非常好，但是学习曲线是非常陡直的。

在选择一款三维软件时，要确信它能制作动画，最好能够利用关键帧—时间轴的作用。需要发现的其他性能，包括有外燃装置、动画摄像机、地形建模、反向运动、卡通渲染，以及输出到Flash格式。

总的来说，如果想将3D合成到动画工具箱，就要选择自己感到使用最舒服的软件，让它帮助您在最终的产品中实现自己的意图。

▲嘴型对位软件：模仿声音形成画外音的声音文件，再将声音文件转换到嘴型对位的动画片。它和Poser、Studio软件的人物设定相配合，所完成的文件被加进Poser和Studio所输出的动画中。

软件连线

在购买之前，需要检验软件是否适合自己电脑的工作平台。

DAZ | Studio and Bryce: www.daz3d.com
Poser and Vue: www.e-frontier.com
Animation: Master: www.hash.com
Carrara: www.daz3d.com/carrara
Cinema 4D: www.maxon.net
Electric Image: www.eitechnologygroup.com
Lightwave: www.newtek.com
Maya: www.autodesk.com/maya
3DS Max: www.autodesk.com/3dsmax
Messiah: www.projectmessiah.com
Soft Image: www.softimage.com

近来，特殊效果几乎成为每一部真人电影的组成部分，而且往往都以损害故事情节或者人物塑造为代价。在真人电影中，特殊效果一般是由动画生成，要么是三维的电脑生成图像，要么是现在比较少见的定格动画。二维和三维动画附加有各种特殊效果，作为一种合成工作，往往在完成最后编辑之前进行。

▶ 运动模糊：Adobe的编辑软件Premiere，附带有增加效果的滤镜，例如电影连续镜头的运动模糊效果。有些Photoshop滤镜可以与Premiere相兼容。在此阶段增加的各种效果，不会影响原来的图像，只会影响最终的结果。

114 特 殊 效 果

- 增加效果
- 利用编辑功能统一所有元素

制作火焰

　　动画制作需要有严密的规划，逐帧进行创作，因此明显弱化了对后期制作效果的依赖性。但是，在帧与帧之间将二维与三维进行合成，这已经成为相当标准的操作。甚至是像以高度细节、手绘动画而名声大振的吉卜力这样的工作室，都是利用比较多的三维动画生成复杂的效果，要不然就需要绘制惊人的笔墨作品。例如，采用传统的手绘动画形式渲染动画元素，是非常耗费时间的工作，尤其是渲染水、空气、火焰，以及它们各式各样的变幻形式（如烟、云）。当然，动作片和科幻片也需要题材所固有的爆炸效果，软件的辅助作用显得非常宝贵。

▲ 下图：渲染阶段的工作。在渲染阶段，有些三维动画软件提供了图像运动模糊的功能选择。在三维软件中设定的人物，经过卡通渲染，结果看起来像是二维动画的效果。

软件连线

　　在购买之前，需要检验软件是否适合自己电脑的工作平台。

After Effects: www.adobe.com/aftereffects
Combustion: www.autodesk.com/combustion
Shake: www.apple.com/shake
Jahshaka: www.jahshaka.org

合成技术

三维软件包是制作特殊效果的主要产品，这在前面章节已经讲述。您所需要的是合成二维与三维动画的软件。许多专业级的2D动画软件（如Animo、Toonz、Harmony等），用于导入和兼容三维图像。但是，就像专业3D软件那样，2D动画软件价格昂贵，而且难以掌握。为了弥补两者的差别，就需要有编辑软件了。

合成工具的基本功能，是将所有不同的元素组合在一起，组成一帧或者帧系列。在传统的胶片动画制作中，各式各样的元素层层重叠，再被拍摄为单帧的画面，亦即软件的工作原理之一：创建多个图层，生成连续镜头。图层工具与时间轴相结合，让您极大程度地掌握如何处理不同的组成部分。加用一组滤镜，可以生成特殊效果。这些滤镜成为手头软件兵器库中必不可少的部分。

静帧与逐帧的一切形式，与音响文件一样，都可以置入合成程序中，生成一个场景，然后再渲染为统一的连续镜头。必须清楚的是，合成软件并不等同于编辑软件。虽然这两种应用软件有着共同的特点与功能，但是，用简单的术语来说，合成是形成个别的连续镜头，而编辑则是连贯个别的连续镜头的软件。

不利用合成软件和效果软件，同样可以制作自己的动画。一旦开始制作，不管怎么说，就可能有的是时间而不是经费。有限的资源激发创意，工作一旦开始，这些辅助工具就可以缩短制作周期。

Adobe After Effects软件是最著名的合成效果软件之一，对于熟悉其他Adobe软件的人来说，相当容易入门操作这款软件。Adobe也会以诱人的价格，销售软件中大量的小程序和收藏的录像，包括您所需要的一切（如Photoshop、Premiere、After Effects以及Audition）。

要给动画，尤其是采用Adobe产品制作的动画，添加特殊效果，After Effects是一款强大的、全能型的工具。

适合各种预算的软件

诸如Autodesk Combustion和Apple Shake这样的软件，一直是好莱坞主流工作室首选（Shake用于制作《指环王》），需要较高的硬件要求。对于没有经费支持的动画艺术家，软件Jahshaka是不错的选择。它是一款开源实时的软件，兼有编辑、动画和特殊效果等功能。它也是免费软件，运行稍微不稳定，但很快就能修补漏洞。界面有点单调，而且不是很直观。因为Jahshaka带有大量的免费工具，值得去看一看。

动作中的合成程序

▲ 移动摄像机，上色，或者使用蒙版创建水纹效果。通过利用图层、滤镜和时间轴，可以轻松获得各种效果。

▲ 不同来源和媒介的一切元素，可在After Effects中利用图层合成在一起。每个图层，每个元素，如果有必要，都可以应用额外的滤镜效果。

后期制作，是将所有的动画元素都收集在一起（包括连续镜头、画外音、声音效果等），再对它们进行合成处理。利用编辑过程，对节奏和结构进行调整。后期制作阶段可以长达整个实际制作过程，因为在公开自己的作品之前，这是最后的修改机会。市场营销与发行也属于这个过程的一部分，尽管应该早点在前期制作阶段就要考虑到这些问题。

▲ 对于苹果电脑的用户，Final Cut (Express 或者Pro)是编辑动画的最好选择。对于所有的电影制片人，这款软件也迅速成为默认的编辑系统。它利用了大家熟悉的时间轴模式。这种时间轴模式在多数编辑软件中都能找到。

116 后 期 制 作

▶Premiere：对Windows用户而言，这是最好的编辑软件，因为它带有专业级的性能，与Photoshop良好兼容。就像多数数字化录像软件那样，它也使用时间轴作为编辑序列。

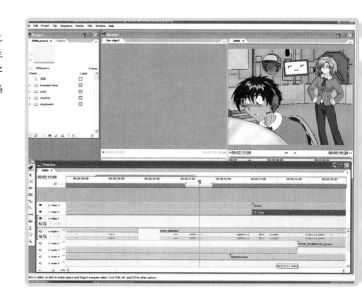

- 一起编辑
- 混合最后的声音文件

编辑处理

动画片的编辑不同于真人电影的编辑，动画片要把所有的组成部分都照着脚本逐一连接起来。真人电影的可变因素没有一个出现在动画片当中，因为您能够（或者应当能够）在动画片的故事板阶段之前就作出整体把握。在动画制作中，只有一个预先确定的摄像机拍摄角度。三维动画软件似乎提供了更多的机会探索摄像机的拍摄角度——但是，一旦投入拍摄，渲染时间的限制就让这种异想天开地"拍摄"不同角度的想法显得不切实际。编辑的主要目的，是确保影片播放流畅而有节奏，视觉和听觉的元素都能协调一致。

编辑软件提供了多种录像和音响的轨迹。在专用声音软件中，很轻松就能混合不同的声音效果，录像专用软件也一样。

对于十分短小的动画片段，视不同软件而定，可以在动画制作软件中完成一切编辑工作。但是，多数软件都有每个场景的长度限制和音响轨迹的数量限制。较长的场景需要更多的存储空间和渲染时间。编辑软件在场景渲染时，选用了别名机制（aliases)的设定，因此，任何裁切都没有破坏性，这意味着程序完好无损地保留了所有原始材料，以免以后自己改变主意。

编辑软件提供了大量的切换，从一个镜头或者场景转换到另一个镜头或者场景，如溶解效果和淡化效果。尽可能谨慎地使用切换，或者根本就不用它。虽然最终是由自己决定，但是，最好是研究别人的动画片，看看它们运用切换的频率和效果。

利用自己目前拥有的电脑系统，很轻松地建立起录制画外音和配乐的数字化录音工作室。

家庭录音工作室

隔音墙

耳机

电容话筒

博思扬声器

录音软件

电脑的视频输出

样碟

火线接口

高速电脑

铺地毯的地板

录制声音

　　虽然声音（画外音和声音效果）已经在本书第78页讲述，但它们同样是后期制作过程中非常重要的组成部分。在西方动画制作中，一般是在动画制作开始之前录制演员的声音，以便于动画制作者有所参照，确保精确的嘴型对位。在日本动画制作中，更为常见的是，工作室是在动画片完成之后再添加画外音，让演员充分表演屏幕上的动作。由于越来越多的影片被翻译为多国语言，精确的嘴型对位的要求不再像以前那么重要了。不管是按哪种顺序录制声音，电脑录音将是最有优势的手段。

　　将声音直接录制进入电脑，最突出的优点是可以在编辑软件即刻处理文件。实际上，多数编辑软件都包含有记录声音轨迹的工具。录制声音主要是将画外音添加到文档中，但并不意味着不能用于动画制作。最终，不管是在何时录制画外音，只要能使自己满意就行。

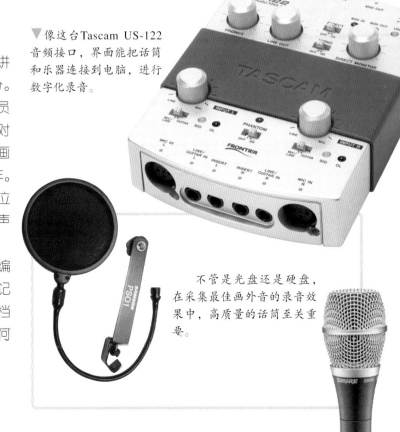

▼像这台Tascam US-122音频接口，界面能把话筒和乐器连接到电脑，进行数字化录音。

　　不管是光盘还是硬盘，在采集最佳画外音的录音效果中，高质量的话筒至关重要。

声音效果与音乐

不管是自行创作、录制的声音，还是从声音效果数据库（在线式的或者CD的）获得的内容，各种声音效果最好是在编辑阶段，甚至是在完成最后的编辑之后，添加进去。您的作曲者可能在动画制作的早期阶段就有了某些主题和想法，但是，为了让音乐真正发挥作用，音乐必须与屏幕动作相协调。有些影片的剪辑很适合配乐，但是这样的情况非常少见，而且往往是作曲者和编辑者是同一个人。

利用免除特殊使用费的音乐是一种方案。寻找合适自己影片的对路的音乐作品，是一个漫长而艰巨的任务，而且需要支付一笔费用才能使用；但是这些音乐却可能难以适合自己影片的感情和节奏。诸如Garage Band或者Soundtrack这样的软件，已经事先录制有乐器和声音的循环音响素材，可以将它们串在一起作为原始的电影配乐。这样的软件也是设计为配合编辑软件一起使用的。循环音响素材的范围和多样性涵盖了所有需要的声音效果与音乐。这意味着自己不需要花费精力和钱财，就能得到原创的乐曲。

展示时间

一旦把所有录像资料和音响元素都编辑在一起，就只需要将完成的作品，转换到能够向其他人展示的媒介上。目前，DVD是最简便、最容易获得的媒介，但是，技术变化太快，今天的媒介在一年内就可能被取代。高清晰(HD)已经成为新的标准，因此，建议从一开始就采用高清晰的格式。可以将HD转换为标准清晰度(SD)的格式，但不能反过来转换。高清晰的图像，在配备完善的影院里可以完美地放映，可以与任何电影镜头相媲美。自己制作的影片，能在当地剧场影剧院放映的机会是相当少的，但全球却有数百个电影艺术节，仍有在大屏幕放映的大量机会，甚至是SD的DVD都可以利用合适的放映设备来取得理想的图像效果。

把自己的影片放上DVD，意味着可以把它销售给其他人，他们在家里就可以借助电视机观看DVD。也要感谢互联网的强大力量，在网上观看DVD的可能性被极大地提高。有许多网站，如Atom Films，展播有各式各样的电影短片。您还可以创建网页展示自己的动画作品，如果能够让人去浏览网页，就能销售自己的DVD。这是真正独立的电影制片，自己掌控自己的作品，挣的钞票也是自己的。如果能够找到别人帮助发行影片，就必须牺牲某些年终分红。但是，60％的某些事情，要比100％没戏要强得多。重要的是，不要将自己成果的版权签转给其他人，除非那些人提供一大笔钱——尽管那样，您还是要三思而行啊。

◀**Soundtrack：** 作为苹果电脑Final Cut Express软件包的一部分，它为动画片创建原创音乐乐谱提供理想的方式。通过左侧列表拖出音乐的循环播放（sound loop），将其放置于时间轴，创建音乐的插曲。

◀**展示它！**
优秀的网页是展示自己才华的理想途径。在作品完成之前，标题的信息就足以提高作品的吸引力。

像www.powerfx.com这样的网站，是制作动画原声带声音效果和音乐循环的极好来源。在购买之前可以试听声音效果，而且只需购买需要的声音效果，无须购买含有多余声音的一整张CD光盘。

各种权利

用简单的术语来说，您拥有自己创作的任何原创作品的版权，直到您把自己的版权签署给别人或者其他组织为止。可是，全部法律权利的行文又变得晦涩难懂，充满许多法律上的义务和法律界的行话，这些义务和行话看起来更像是让律师受益。

当作品还处于仅供个人展演的非赢利范畴的时候，您可能不需要证明或者保护自己作品的原创性。但是，越早学会保护自己，就越能从中受益——尤其是计划将自己的作品上传到互联网时。为了应对这种情况，即使是临时抱佛脚，也要在动画制作阶段尽早熟悉自己在法律上的选择权。

软件连线

在购买之前，要检查软件是否适合自己电脑的操作平台。

音乐软件
Cubase: www.steinberg.de (M & W)
Desk: www.bias-inc.com (M & W)
Digital Performer：www.motu.com (M & W)
Garage Band: www.apple.com/ilife (M)（附带免费苹果电脑软件）
SoundForge: www.sonymedia.com (W)
Tascam: www.tascam.com

声音效果软件
www.sonymediasoftwave.com
www.powerfx.com
www.sound-effects-library.com
www.soundoftheweb.com

编辑软件
Avid: www.avid.com (M & W) 免费DV版本
Final Cut Express: www.apple.com/finalcut (M)
Premiere: www.adobe.com/motion (W)

网络和动画节：
www.withoutabox.com
www.atomfilms.com
www.amazefilms.com

119

后期制作

不要再找借口！

不管是计划在活动节还是在网络上展示自己的作品，如果还没有真正付诸行动，这都是毫无意义的。本书已经传授动画制作所有的基本知识，您完全可以着手制作自己的首部数字动画片。以前由于缺乏相应的设备而造成的任何限制，现在都不复存在。电脑非常便宜，即使无力购买适合的动画制作软件，现在还有大量合法的免费软件可供下载。请开始将自己的动画构想转化为作品吧！

120 其 他 阅 读 材 料 和 检 索 网 页

日本动画普通书籍

《日本动画百科全书》——琼森·克莱门特斯，海伦·麦卡锡
《日本动画探秘》——帕特里克·德雷森
《日本动画指南》——贾尔斯·波易特拉斯
《日本动画精粹》——贾尔斯·波易特拉斯
《看动画，读漫画》——弗雷德·帕顿
《梦幻日本》——弗雷德里克·L.斯科德
《宫崎骏》——海伦·麦卡锡
《幽灵公主的艺术》
《日本动画：从<阿基拉>到<哈尔的移动城堡>》
　　　　　　——苏珊·纳皮尔
《动画艺术》——杰丽·贝克（编辑）
《日本漫画家》第1集和第2集

故事叙述类书籍

《千面英雄》——约瑟夫·坎贝尔
《作者的旅行》——克里斯托弗·沃格勒
《故事写作》——斯蒂芬·金
《奇异世界》——戴维·杰罗尔德
《电影剧本》——西德·菲尔德

普通动画制作技术类书籍

《卡通动画制作》——普雷斯顿·布莱尔
《生命的幻觉》——弗兰克·托马斯，奥利·约翰斯顿
《二维电脑动画制作者指南》——赫德雷·格里芬

《动画师生存手册》——理查德·威廉姆斯
《动画的时间控制》——约翰·拉斯特尔
《动画制作：运动的力学》——克里斯·韦伯斯特

普通绘画 / 解剖类书籍

《爱德华·穆布里治》——运动的人类
《伯里曼人体素描》——乔治·伯里曼
《头部与人物的卡通绘画》——杰克·汉姆

日本动画与漫画技术

《日本动画狂》——克里斯托弗·哈尔特
《日本动画绘制艺术》——本·克雷夫塔
《如何绘制日本漫画》（这是多卷次的系列丛书，由日本漫画技术研究社编著，涵盖了日本漫画和动画技术的方方面面。）
《如何绘制日本动画和游戏人物角色》——尾泽直志

日本文化

《日本精神》——罗杰·戴维斯
《日本大众文化百科全书》——马克·施灵
《每日之日本》——爱德华·A.施瓦茨
《日本有话说》——波耶·拉法叶·德·孟铁
《全能金属阿帕奇》——辰巳孝行
《日本人的孙子兵法》——托马斯·克莱利
《掀开日本的面纱》——波耶·拉法叶·德·孟铁

日本动画出版商和发行商

www.advfilms.com
www.an-entertainment.com
www.animetrax.com
www.bandai-ent.com
www.funimation.com
www.geneoanimation.com
www.ironcat.com
www.manga.com
www.media-blasters.com
www.rightstuf.com
www.tokyopop.com
www.urbanvision.com
www.viz.com

日本动画绘制辅导网：

www.bakaneko.com

网络艺术社区：

www.cgtalk.com
www.dream-grafix.be
www.gaiaonline.com
www.sweatdrop.com/forum

互联网和动画节：

www.amazefilms.com
www.atomfilms.com
www.withoutabox.com

专有权：

　　多数国家自动承认版权和知识产权，如果您计划向朋友和家人之外发行自己的动画，对自己的动画实行登记是个好主意。美国知识产权登记网址：www.copyright.gov，澳大利亚知识产权登记网址：www.copyright.org.au/。

　　如果想进一步了解"合理使用"（fair use）的概念，请登陆下面网址：http://fairuse.stanford.edu/。

软件：

　　在购买之前，要检查软件是否适合自己电脑的操作平台！

3DS Max: www.autodesk.com/3dsmax
Adobe photoshop: www.adobe.com
After Effects: www.adobe.com/aftereffects
Animation Master: www.hash.com
Animation Stand: www.animationstand.com
Animo: www.animo.com
Carrara: www.daz3d.com/carrara
Cinema 4D: www.maxon.net
Combustion: www.autodesk.com/combustion
Corel Painter: www.corel.com
DAZ|Studio and Bryce: www.daz3d.com
Electric Image: www.eitechnologygroup.com
Flip Book: www.digicel.net
Jahshaka: www.jahshaka.org
Lightwave: www.newtek.com
Maya: www.autodesk.com/maya
Messiah: www.projectmessiah.com
Paint Shop Pro: www.jasc.com
Poser and Vue: www.e-frontier.com
Retas! Pro: www.retas.com
Soft Image: www.softimage.com
Solo: www.toonboom.com
Toonz: www.toonz.com
Shake: www.apple.com/shake

编辑软件：

Avid: www.avid.com
Final Cut Express: www.apple.com/finalcut
Premiere: www.adobe.com/motion

专 业 词 汇 表

(以英文首字母排序)

喷枪 (Airbrush)： 一种小型、精密的喷雾器，利用压缩空气，将油墨喷洒为柔和的渐变色彩。也指模仿物理喷枪效果的一种软件工具。

动态脚本 (Animatic)： 动画电影、动画录像或者电脑动画片的故事板版本，与最终成品的动画片长度相同。

日本动画 (Anime)： 日本风格的动画片。有时候英文也称为Japanimation，其特征为人物角色有着夸张的又大又圆的眼睛。

反锯齿处理 (Anti-aliasing)： 重新采样处理像素的过程，目的使锯齿状的硬边变得柔和、平滑。

背景画家 (Background artist)： 专门为动画绘制背景的人。

批处理程序 (Batch process)： 将计算机设置为执行大量文件的重复性任务，例如，将所有图像都裁切为同样的尺寸。

位图 (Bitmap)： 在网格中，由点或者像素组成的文本字符或者平面图形。这些像素一起构成了图像。

蓝幕合成技术 (Blue screen)： 可以利用合成软件删除纯蓝（或者纯绿）的背景，并且用另外的图像进行替换。也叫色键。

宽带网 (Broadband)： 一种速度很快的网络连接技术。对于家庭用户来说，通常使用DSL或者Cable两种方式。

脚架 (Camera stand)： 照相机或者摄像机的支撑物。可以是三脚架、翻拍架，或者是更为复杂、专业的装置。

CD, CD-R, CD-RW： 光盘，可刻录光盘，可重复刻录光盘。

赛璐珞 (Cel)： 透明的赛璐珞醋酸酯胶片，用作绘制动画帧的媒介。由于透明，胶片可以相互重叠，或者覆盖在画好的背景上，然后再进行拍摄。

卡通渲染技术 (Cel shading)： 利用平涂的色彩模仿渐变调子。名称来自传统动画制作中在醋酸酯胶片上平涂色彩的技术。

电脑生成图像 (CGI, Computer Generate Imagery)： 由电脑生成动画的图形。也指动画制作背景中的电脑自动生成。

角色档案 (Character Profile)： 对故事角色建立个性化的履历档案，有助于增加它们的可信度。

人物设定设计师 (Character designer)： 创建每个人物角色的外形的艺术家。

小矮人 (Chibi, Super-deformed, SD)： 日本动画或者漫画的一种风格，人物角色看似孩童而且有着非常大的眼睛。

清稿 (Clean-up)： 将动画制作者的草图进行重新勾勒，使之成为简洁的、清晰的线稿。

CMYK： 指四色印刷中使用的标准油墨蓝绿、洋红、黄色和黑色。

合成 (Compositing, also comping)： 将动画制作或者特殊效果的不同图层和元素合

并在一起。

连续色调 (Continuous tone)： 在同种色彩的不同浓淡深浅之间没有明显的分界线，像摄影的照片那样。

版权 (Copyright)： 艺术家对自己作品的使用和复制所拥有的合法权利。在某些国家被看作为复制的权利。

交叉线 (Cross-hatching)： 两组密排的平行线互相交叉，一般呈现90度角，表现明暗的不同变化。

数字描边与上色 (Digital ink and paint)： 动画制作者运用电脑进行描边和上色的过程。

导演 (Director)： 整部动画片的创意总监，由他决定包括从镜头角度到配乐的所有事情。

摄影表 (Dope sheet)： 参见曝光表。

二次拍摄 (Doubles)： 进行两次拍摄，是拍摄一幅单一画面的两帧的过程，既可拍摄为胶片，也可进行三维建模。

对白配音 (Dubbing)： 在其他声音的顶层增加额外的声音；将一种语言的对白替换为另一种语言对白；从一段录音带翻录到另一段录音带。

DV： 数码摄像。

DV Camera： 数码摄像机。

DVD (Digital Versatile Disc)： 一种光盘，能够存储海量的数据。

斜角 (Dutch angle)： 倾斜摄像机进行俯仰拍摄，让水平线处在某一角度。

编辑 (Editing)： 将电影的所有不同的镜头和元素，整合成一段连贯的、整体的镜头。

曝光律表 (Exposure sheet)： 一种表格形式，放进所有动画制作中拍摄和绘制的信息，每表为一帧。

影迷的艺术 (Fan art)： 根据读者、观众或者狂热爱好者的解释和创意而建构人物角色的影片。

取景框 (Field guide)： 一张打孔的厚重醋酸酯胶片，用于标明一切标准区域的大小。将它放置作品之上，能标明动作发生的区域。

滤镜 (Filter)： 一块玻璃或者塑料片，覆盖在镜头上，改变到达胶片或者录像带的光线的色彩和数量。软件中的滤镜具有相同的功能。滤镜也用于产生特殊的效果。

火线 (FireWire)： 一种高速的连接装置，从外围设备（如DV摄像机、硬盘和影音硬件）极其高速地下载数据到电脑上。也称为IEEE1394和i-Link。

Flash软件： 由Macromedia发行的一种电脑软件，用于创建互联网的矢量动画。它的swf格式文件是标准文件。

翻页书 (Flip book)： 一种简单的动画效果，在书本多个页面上绘制一系列的图像，然后用拇指翻动书页，其中的角色或者设定看似运动起来。

帧 (Frame)： 在一段电影胶片上单幅拍摄的画面。放映电影的时候，每段胶片通常是每秒24幅画面，或者为24fps的帧速率（每秒的帧数）。但是，fps根据成品的最后格式有所变化，例如，电影为24fps，PAL格式录像为25fps，NTSC格式录像为29.97fps或者30fps。

电玩 (Game play)： 电脑游戏中的故事情节和互动部分。

图像互换格式 (GIF，Graphics Interchange Format)： 一种电脑图像格式，图像少于256色，用在互联网上。对于轮廓很清晰的图像非常有效果。

绘图板 (Graphics tablet)： 一种电脑外围设备，能模拟钢笔等工具进行绘画或者书写，如同在纸上那样。

网格 (Graticule)： 参见取景框词条。

灰度 (Gray scale)： 带有完整灰调子的黑白图像。

高清晰 (HD, high definition)： 通常指用于创建和处理高清晰电视机、DVD播放机和电影放映机等播放内容的配备。与传统SD图像相比，高清晰仅仅意味着分辨率拥有更多的线条数目。

描边 (Inking)： 对清稿描摹到胶片上，以备上色。

锯齿 (Jaggies)： 电脑生成线条上的硬边像素，不柔和，也不平滑。

爪哇语言 (JavaScrip)： 不依赖操作平台的计算机语言，由Sun Microsystems发展而来。多用于增加网页的交互效果。

JPEG (Joint Photographic Experts Group)： 一种存储数字化图像文件的通用格式，占据最少的存储空间。

关键帧 (Keyframe)： 在动画制作中，表示动作或者主要运动的关键位置的帧。

图层 (Layers)：单帧画面中的不同元素放置在多张胶片上，胶片层层紧靠叠放。软件也有类似作用的程序。

制景艺术家 (Layout artist)：镜头构图的设计者。

首席动画师 (Lead animator)：负责管理动画制作团队的人。往往负责绘制关键帧的动作。

灯箱 (Lightbox)：顶部安装有玻璃的箱子，下部带有强烈的光源。动画制作者利用它拷贝画面。

线性动画 (Line animation)：以图样的方式生成的动画效果。

嘴型对位 (Lip synch)：人物角色的嘴型与录制的对白及时匹配。

真人版 (Live action)：使用真正的人或者演员拍摄的电影。

日本漫画 (Manga)：日本印刷漫画。

模型 (Maquette)：人物角色的小型塑像，用于绘画或者三维建模的辅助物。

媒介 (Medium,复数media)：影片拍摄或者存储的材质：电影、DVD、录像带等。

百万像素 (Megapixel)：用于描述数码相机的分辨率。

乐器数字化接口 (MIDI, Musical Instrument Digital Interface)：音响合成器连接电脑的一种行业标准，用于音响的排序和记录。

动作捕捉 (MoCap, Motion Capture)：通过在演员身上贴附传感器，利用电脑程序将结果记录成坐标，捕捉肢体运动的精确数据，准备用于三维软件的再编辑。这种方式即为动作捕捉。

模型律表 (Model sheet)：动画制作人员使用的一种参考表，用于确保角色的表演贯穿于一段影片。它包含有一系列的画面，表现一个角色如何与其他的角色和物体之间发生关系，还有角色如何从不同角度、以不同表情出现的种种细节。

NTSC 制式 (NTSC)：美国和加拿大使用的电视和录像格式（480线垂直像素）。

原声动画影带 (OAV, original animation video；也称为OVA, original video animation)，是指动画片直接通过DVD发行，而无须先通过电视或者影院放映。这种方式让制片人拥有比电视播放的模式更多的创意自由和更多的创作时间，而且无须考虑影院发行的成本。

透视模式 (Onion-skinning)：在制作中间动画时，能够看透下面的绘画图层，从而进行描摹和对比图像。

操作系统 (OS, operating system)：计算机将软件与硬件相连接的部分。两种常用的操作系统是微软的Windows和苹果的MacOS。其他操作系统还包括有UNIX、Linux和IRIX。

PAL 格式 (PAL)：欧洲、澳洲和亚洲使用的电视和录像格式（576线垂直像素）。

平移拍摄 (Panning shot)：一种拍摄方式，移动固定位置的摄像机，跟随拍摄动作或者场景。

定位尺 (Peg bar)：一种金属的或者塑料的设备，用于固定和对齐有孔的纸张和胶片。

外围设备 (Peripheral)：一种外围装置，连接电脑，增加额外的实用功能。

音位、音素 (Phoneme)：对白使用的代表语音的声音，有助于动画制作者为嘴型对位描绘出准确的嘴巴运动的形状。

像素 (Pixel, from PICture Element)：数字化图像中最小的单位。一个像素在形状上主要是正方形，是有色光线的许多正方形之一，将像素集合在一起就构成了摄影照片。

连接不连贯的跳动画面 (Pixellation)：一项定格动画技术，逐帧拍摄物体和真人演员，获得不寻常的运动效果。

外挂 (Plug-in)：附加的一款软件，目的为增加额外的特点或者功能。

前期制作 (Pre-production)：动画制作的计划、设计阶段。

基本形状 (Primitives)：三维动画制作软件中基本的形状（如立方体、球体、柱体、锥体等）。

主角 (Protagonist)：主要的人物角色。

Quick Time：由苹果电脑公司开发出来的一种计算机视频格式。

Quick Time 虚拟实景 (QTVR, Quick Time Virtual Reality)：Quicktime软件的一个构件，用于在电脑和网络上创建和预览交互式的360度全景。

随机存储器 (RAM, Random Access Memory)：计算机记忆区域，在数据处理之前和之后，计算机即刻获得数据，以及在计算处理之前"写入"（或者存储到硬盘中。

光影追踪 (Raytracing)：通过从光源发射虚拟光线来反射场景中的物体，由渲染引擎创建一个图像。

对齐 (Registration)：明确各层画面之间的关系，并且精确地对齐。

渲染 (Render)：从三维素材中创建二维图像或者动画。

RGB (Red, Green, Blue)：光源三原色红、绿、蓝。电脑与电视显示器中使用的色彩，它们之间的组合构成了我们在屏幕上所见的一切色彩。

活动摄像机 (Rostrum camera)：一种动画摄像机，可以安装在支柱上，直接悬挂在需要拍摄的作品上方。

动作影描设备 (Rotoscope)：将真人电影投射到玻璃面的一种设备，每次一帧。动画制作者将绘图纸覆盖在玻璃上，可以描摹真人影片的图像，以便获得真实的运动。

扫描仪 (Scanner)：一种计算机外围设备，能将各种印刷图像输入计算机。

文字脚本 (Script, 也称为Screenplay)：影片的人物对白和导演指示。

作品集 (Showreel)：录像带、DVD和CD光盘上移动图像的作品选辑。

标准清晰度 (SD, standard definition)：指传统的分辨率（电视机为490线垂直像素，电影银幕是2000线垂直像素）。目前已经被高清晰的分辨率所取代。

摄影稳定架 (Steadicam)：一种摄影设备，由操作者操作，让操作者能够跟拍场景中的演员，而无须摇动摄像机。

定格动画 (Stop Action 或者 Stop Motion)：模特逐渐移动，每次只拍摄一帧画面，这种动画形式即为定格动画。

故事板版本 (Story reel)：参见Animatic字条。

故事板 (Storyboard)：一系列连续的小型绘画，标出动画过程中的关键动作，同时附带有相关动作和声音的图片式说明性文字。

串流视频 (Streaming video)：一组连续移动的图像，往往以压缩形式出现在互联网上，通过观众点击的浏览软件进行演示。在观看录像之前，互联网用户不必等待下载完一个大型的文件。

铁笔 (Stylus)：一种笔形的电脑输入设备，与绘图板连接使用。

纹理贴图 (Texture map)：二维图像，用作三维对象的纹理贴图。

时间轴 (Timeline)：软件的一部分，用时间和帧的术语表示动画的事件和项目节点。

卡通渲染 (Toon shading)：参见cel shading字条。

重播 (Trace back)：有时候，在动画的局部，胶片与胶片之间需要保持不变。因此，要回溯性地制作为连续的胶片。

追踪摄影 (Track, or truck)：一种影片拍摄形式，摄像机跟随场景移动。

中间动画 (Tweening)：在动画制作中，绘制关键帧之间的中间绘画或者帧。

矢量 (Vector)：在电脑上利用数学方程式生成的线条。

矢量动画 (Vector animation)：由矢量生成的图像而制作成的动画。矢量动画对分辨率没有依赖性，因此可以任意放大而不会损害图像的质量。

顶点 (Vertex)：三维物体的控制点，该点是线框模型中两条线条的交汇处。

发音嘴型 (Visemes)：嘴型与音位相对应。

线框 (Wireframe)：三维物体的表示形式，标出由线条和顶点组成的结构。

万维网 (Worldwide web)：互联网的图形界面，在电脑上使用软件浏览器进行浏览阅读。

英文索引

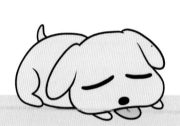

128 ## 说 明

Quarto公司对本书所引用图片的提供者表示感谢：
（符号说明：l 左图；r 右图；c 中图；t 顶图；b 底图）

4, 41, 43, 44tl, 44b	Wing Yun Mann www.ciel-art.com
7b	Gavin Dixon www.photographersdirect.com
8	2000 Pikachu Projects/The Kobal Collection
9t, 11t, 36t	Simon Valderrama
9c, 9b, 17tl, 17tr, 17br	Kjeld Duits www.ikjeld.com
11cr	MGM/Corbis
11b	Mick Hutson/Redferns
12, 14t, 80	Hayden Scott-Baron www.deadpanda.com
15t, 81, 106b	Selina Dean www.noddingcat.net
16t, 19c, 110b, 111t	Rik Nicol www.wooti.net
18b, 19b, 84b, 109b	Helen Smith www.makenai.co.uk
18r	Emma Vieceli www.emma.sweatdrop.com
19t	Viviane www.viviane.ch
22	Tezuka productions Co., Ltd./Mushi Production Co., Ltd
23b	Tezuka productions Co., Ltd
31	The Art Archive/Claude Debussy Centre St Germain en Laye/Dagli Orti
44bl, 45t	Patrick Warren
40t, 44tr, 45b	Cosmo White
42, 44r	Paul Duffield
106t	Two Animators! www.twoanimators.com
117bl	Samson Technologies

我们也受惠于日本漫画娱乐有限公司（Manga Entertainment Ltd）对下列图片的友情支持：

6c, 10cl, 16cr, 21b, 23t	AKIRA ○c1987 Akira Committee. Produced by AKIRA COMMITTEE / KODANSHA. Licensed by Kodansha Ltd. All Rights Reserved
6b, 10cr, 10b, 16cl, 16b	GHOST IN THE SHELL: STAND ALONE COMPLEX ○c2002-2006 Shirow Masamune-Production I.G / KODANSHA. All Rights Reserved
10t, 14b, 15b, 17b, 85bl	GHOST IN THE SHELL ○c1995 Masamune Shirow / Kodansha Ltd. / Bandai Visual Co.Ltd / Manga Entertainment Ltd. All Rights Reserved